臺灣之美

看見，
臺灣電影之光

柯華葳◎策畫

蔡明燁◎文　陳沛珛◎圖

魏德聖　萬仁 真情推薦

臺灣的符號

柯華葳
（國家教育研究院院長）

　　每當參與國際會議，大會要求與會人員穿本國
服裝出席時，我總會煩惱穿哪種款式，因為具有臺
灣特色的服飾不算少，如各族原民服飾各有傳奇在
其中，客家花布也讓人眼睛一亮。當然臺客、臺妹
穿的，都是特色。在這麼多的選擇中，什麼服飾最
能代表臺灣的符號？有時我偷懶，不在服飾上打轉，
直接端出鳳梨酥，也贏得滿滿的掌聲。我也曾和朋
友討論什麼歌最普遍，全民都在傳唱？記得在國外
留學時，大家聚會唱起〈龍的傳人〉或是〈補破網〉，
有人唱得淚流滿面，有人慷慨激昂，無論如何，都
開了口唱出代表「我們的情、我們的意」的歌曲。
還有一篇小學課本裡的課文〈爸爸捕魚去〉，當同
伴中有人開口念「天這麼黑，風這麼大……」接著
就會有人跟著一起朗誦。當下真感受到我們是一起
長大的，有共同的記憶。這些東西讓大家得以凝聚，

真是非常美好、幸福的感受。

在上個世紀，曾有國外新聞雜誌以「貪婪之島」來描述臺灣，讓大家痛心。好些年下來，臺灣越來越多元，慢慢琢磨出不同的生活方式、文化底蘊，讓人驚豔。我們逐漸贏得了友善、親切，以及樂於助人的形象。臺灣美食、美景雖是觀光局主打的廣告，但我認識幾位外國朋友，則是因臺灣一些清靜的民宿和親切的主人，讓他們可以真正放鬆休息而來的。

整體來説，我們有太多的好東西，但什麼符號可以説出故事，表徵臺灣？此時獨尊一項，已不周全。在眾多選擇中，如何凝聚大同小異，不是件容易的事。例如我參加會議時，有非洲代表當著我的面豎起大拇指，説：「Taiwan, number 1!」他説的是臺灣學生在國際評比上亮眼的表現。臺灣教育是有名聲的。但許多朋友一講到我們的教育就皺眉頭。或許善於批評也是臺灣的特色，是促成進步的動力。我相信在批評和讚美拉扯中，我們會慢慢形成大家對臺灣故事的共識，讓記憶傳承下去；進而協助下

一代在眾聲喧譁中，學習怎麼看身處的這塊土地和人們，認識自己的過去和未來。

在一次喜宴上，幼獅文化劉淑華總編輯和我坐一起，聊著聊著，我又想到代表臺灣的故事這議題，我們兩人當下同意，需要整理一些代表臺灣的「東西」和故事。淑華總編輯是行動者，過兩天就找我再商量。我們兩人上天下海的聊，由天空想起，如果在天上看，什麼代表臺灣？若由巷道穿過，又會看到什麼？若看臺灣的人呢？哇，一大堆東西！我們還想到要如何形成多數人的共識。淑華總編輯比較務實，著手整理題目，說：回去找人寫！這就是本書以及讀者會陸續讀到系列故事的由來。

這些內容或許對許多讀者來說不算陌生，但透過這些故事，我們可以慢慢討論，找出臺灣的價值、臺灣的個性和臺灣的符號。這是我們的期盼。

臺灣電影的探索與瑰麗

蔡明燁

　　今年剛滿 12 歲的小外甥女婉蓉過生日，和她在越洋電話裡聊天時，她說暑假裡看了三部電影，其中她覺得《露西》（2014 年）「馬馬虎虎」；《等一個人咖啡》（江金霖導，2014 年）「有點噁心」，因為男主角在戲裡有很多袒胸裸臀的畫面；她最喜歡的是《閨蜜》（黃真真導，2014 年），因為這部片子講姐妹淘之間親密的感情，以及好朋友相濡以沫的互相扶持，既貼心，又搞笑，讓她看完以後覺得很 high。

　　婉蓉坦率天真的分享不禁給了我三點感觸：首先，研究電影的專家可以把電影藝術講得很深、很複雜，但是沒有美學、技術和意識型態包袱的小朋友與青少年，卻一樣可以很直觀的看懂電影，並且從他們喜歡的片子裡獲得某種娛樂、感動或啟發。這是電影的特殊之處，有時透過影、音激發我們的

想像力，有時和觀眾的生活經驗彼此印證而引起共
鳴。有些影片是因應某個市場而產出的，消遣性很
高，但當那個特殊的時間點過去以後，內容往往就
顯得過時，很快受到觀眾的遺忘；但有些比較言之
有物、或者在拍片技巧上有所突破的影片，卻可以
讓人在不同的生命階段裡反覆觀賞，每次都能因為
自身的成長而從中領略到不同的妙處，於是這些電
影作品就能禁得起時代的考驗，被留存下來，甚至
可能超越國界與文化的限制，成為全世界影迷百看
不厭的珍寶。

　　電影欣賞不只於美學的範疇，也牽涉到社會教
育、文化環境和影片的產製。有些人特別注重藝術
表現的手法，希望在美學和感性的層面精益求精；
另外也有人比較重視對社會的批判及對人性的思
考。我覺得這兩種取徑並非絕對，而是互補的，因
為如果缺乏對社會與人群的關懷，為藝術而藝術經
常是很空洞的；但是要傳達各種對現實人生與社會
轉變的觀察和評論時，若無創新的藝術手法來加以
呈現，泰半只流於俗套或說教而已，又怎能發揮動

人的力量呢？

　　電影是藝術、商業、文化和娛樂的綜合體，一個健全發展的電影環境，應該是一個多元化的創意產業才對。我小時候雖然看過不少電影，卻一直到了上大學以後，才由同學的引介接觸到藝術電影，大開眼界，當時真是既驚訝、又羨慕於同學的見多識廣，比我懂了那麼多東西！所以我希望在這本書裡，可以從藝術、社會、文化和電影工業的多重角度來介紹臺灣電影，讓本書的讀者們比我更早有機會認識到臺灣電影的不同境界。

　　其次，婉蓉的觀影經驗，勾起了我童年美好的回憶。小時候看電影，其實也是洋片和國片來者不拒的，戒嚴時期的國片市場（含港片）裡有愛情文藝片、喜劇片、武俠片、黃梅調電影、勵志軍教片、戰爭片、校園電影……，在臺灣這個蕞爾小島上和好萊塢分庭抗禮，除了造就許多當時在海內外華人世界備受歡迎的明星、歌星和流行音樂外，更為年少懵懂的青春添加了幾許瑰麗的色彩。

　　然而 1980 年代末期之後的臺灣電影卻忽然從巔

峰摔到了谷底，低迷狀態持續了 20 年。為什麼一個產業會一下子由盛轉衰？原因當然千頭萬緒，歸根究柢，可能因為在長期戒嚴的環境下，臺灣的電影圈自成一個生態體系，和國際電影市場逐漸脫軌，加上本地觀眾的品味也隨著時代的變遷而出現劇烈的變化，一旦解嚴之後，社會結構的各個環節突然失控，人心一方面因自由的空氣而振奮，另方面也因脫序的紊亂而不安，曾經受到保護的本土電影市場霎時間門戶大開，心浮氣躁，既要跟與時俱進、多角化經營的外片競爭，也要跟國內新興的娛樂產業如 MTV 視聽中心、第四臺、有線電視、衛星、錄影帶出租業者角逐，此外政府又輔導不當，不能協助國內影壇積極應變，於是資金和人才快速流失，結果臺灣電影因為缺乏市場的競爭力，投資人越來越不敢冒險，但是越缺乏投資，競爭力自然也越加薄弱，形成了惡性循環。

　　所幸這 20 年來的艱辛摸索並沒有白費，新世代的臺灣影人憑著智慧、毅力和對理想的堅持，總算再度開闢出了嶄新的道路。雖然就「量」來說，目

前每年約 30 至 50 部長片（含紀錄片）的產量，比起全盛時期的一兩百部影片，仍有相當的差距，但和過去 20 年來，每年只生產個位數到十幾部影片的慘澹情況，已經不可同日而語，更重要的是，今天的國片大體上可以用「量少質精」來形容，拍片的過程日趨專業化，類型走向多樣化，而且題材的選擇不僅變豐富了，也跟民間的脈動更加貼近。換句話說，戒嚴下的臺灣電影限制很多，固然締造過輝煌的成績，不免染上官家習氣，而經過了民主淬鍊之後，新世紀的臺灣電影雖仍處於恢復元氣的階段，卻已展現出臺灣市民社會躍動的生命力。

　　第三、進一步分析小外甥女提及的三部影片，《露西》是法國名導盧貝松的作品，在臺北取景，片中主要採用英文和小部分的國語雙語發音；《等一個人咖啡》改編自臺灣暢銷作家九把刀的網路愛情小說，在臺灣和香港同步上映，緊接著也在大陸、澳門、馬來西亞和新加坡發行；《閨蜜》則是中國投資的影片，啟用香港導演黃真真，演員來自兩岸三地，全片在臺灣取景拍攝，在中國殺青，並先後

在中、臺、港放映——可見隨著全球化與區域化的浪潮，促進文化、創意、人才和資金的流通與互動，已經讓所謂的「臺灣電影」變得像多面夏娃，難以定義。

但我認為這是好事，因為愛電影的人，應該要學會就電影論電影，不要預設立場，也不要隨時戴著有色的眼鏡看待世界與人生，而要給自己寬廣的心胸和文化包容力，並慢慢培養對藝術的鑑賞力。在這裡，我主要關心 1980 年代臺灣走向自由化與明主化以後的電影發展，因此決定從自由與開放的基本價值觀出發，用「民主化」做為貫穿全書的主軸，解釋臺灣電影發展的過程，如何讓我們的電影從陣痛中走向蛻變、瑰麗，終於發展出了今天活潑、多元的樣貌，從而使臺灣電影在世界電影文化中占有不可忽略的一席之地。

目 錄

臺灣電影大世紀

《阿里山風雲》

時值西元 1949 年臺灣政府撤退來臺後所拍攝的第一部電影,當時電影主題曲《高山青》紅極一時。本片原本無人聞問,卻在第二年(1950 年)重新上映,盛況空前。

《悲情城市》

本片呈現侯孝賢本人對歷史的個人記憶與審視的眼光,挑戰我們對歷史的認知,成為第一部勇奪威尼斯影展金獅獎的臺灣電影。

| 1949 | 1982 | 1989 | 1991 |

光陰的故事 ── 〈小龍頭〉、〈指望〉、〈跳蛙〉、〈報上名來〉

1980 年代解嚴前夕,由侯孝賢、楊德昌等人發起新電影運動,以中下階層社會為背景,反省社會及文化現象,為華語電影史寫下最燦爛的一頁,也深刻影響了後來臺灣電影的發展。

《牯嶺街少年殺人事件》

楊德昌導演的代表作之一,有四小時和三小時片長兩個版本,獲金馬獎最佳劇情獎、最佳原著劇本、1991 亞太影展最佳影片、1991 東京影展評審團特別大獎、國際影評人費比西獎、1991 亞太影展最佳影片獎、1991 法國南特三洲影展最佳導演獎、1992 新加坡國際影展最佳導演獎、1992 柏林影展競賽單元。

《推手》

國際級華人導演李安初試啼聲之作。李安導演運用近代家庭變遷搭配細膩的親情互動,對於中國人居住在海外的家庭父子關係有很細膩的探討。當時李安導演已三十七歲。但本片絕佳的質感、精細的製作,很快為李安打出知名度。該片曾受邀在 1992 年柏林影展播映。

《青少年哪吒》

為蔡明亮導演的電影處女作，藉兩名邊緣青少年的生活細節反映當前臺灣年輕人游離於家庭與社會的孤獨感。全片以寫實手法表現新新人類失根的人生態度。

《戲夢人生》

在法國的坎城影展抱回評審團獎，奠定了侯孝賢國際級電影大師地位。

《翻滾吧！男孩》
導演：林育賢

最好的時光 ──〈戀愛夢〉、〈自由夢〉、〈青春夢〉
導演：侯孝賢

1993 —— 2000 —— 2002 —— 2004 —— 2005

《藍色大門》
導演：易智言

《天邊一朵雲》
導演：蔡明亮

《雙瞳》
導演：陳國富

《一一》

楊德昌導演於西元 2000 年拍攝《一一》，以家庭為主題，從結婚、小孩出生長大、年輕人談戀愛、中年人的困境以及死亡，家庭是人生的縮影。這是他畢生最後一部作品。本片沒有在臺灣上映。2000 年獲得坎城影展最佳導演獎。

《臥虎藏龍》

李安 2000 年所執導的《臥虎藏龍》曾獲得奧斯卡 10 項提名，並獲得最佳外語片等 4 項大獎，所創下的紀錄至今仍沒有華語片能夠突破。

《海角七號》

魏德聖導演執導的首部劇情長片，2008 年獲選為臺北電影節的開幕片，同年在臺灣公開上映。當時正值臺灣電影市場處於長期低迷、籌資困難的窘境，唯《海角七號》僅耗資 5,000 萬拍攝，宣傳初期大部分是透過 BBS 與部落格，以口碑拉抬出高度人氣，被譽為臺灣電影的奇蹟，之後因媒體推波助瀾，共創下 5.3 億元的票房紀錄。

本片參加第 45 屆金馬獎，贏得最佳男配角、最佳原創電影音樂、最佳原創電影歌曲、年度傑出臺灣電影、觀眾票選年度最佳電影以及最佳傑出電影工作者魏德聖等六座獎項，為第 45 屆金馬獎的大贏家。

2006 ○─── 2007 ○─── 2008 ○─── 2009 ○───

《盛夏光年》
導演：陳正道

《奇蹟的夏天》
導演：揚力州、張榮吉

《不能說的祕密》
導演：周杰倫

《色‧戒》
導演：李安

《練習曲》
導演：陳懷恩

《九降風》
導演：林書宇

《囧男孩》
導演：楊雅喆

《不能沒有你》
導演：戴立忍

《臉》
導演：蔡明亮

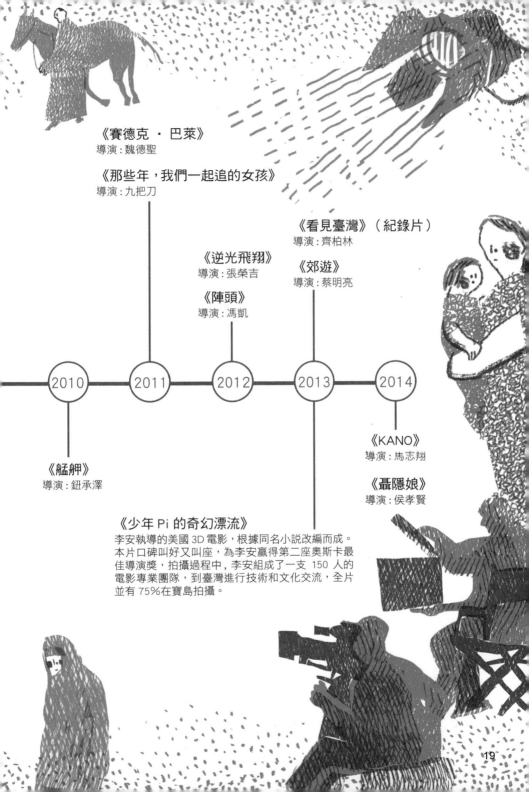

《賽德克 · 巴萊》
導演：魏德聖

《那些年，我們一起追的女孩》
導演：九把刀

《看見臺灣》（紀錄片）
導演：齊柏林

《逆光飛翔》
導演：張榮吉

《郊遊》
導演：蔡明亮

《陣頭》
導演：馮凱

2010 2011 2012 2013 2014

《KANO》
導演：馬志翔

《艋舺》
導演：鈕承澤

《聶隱娘》
導演：侯孝賢

《少年 Pi 的奇幻漂流》
李安執導的美國 3D 電影，根據同名小說改編而成。
本片口碑叫好又叫座，為李安贏得第二座奧斯卡最
佳導演獎，拍攝過程中，李安組成了一支 150 人的
電影專業團隊，到臺灣進行技術和文化交流，全片
並有 75%在寶島拍攝。

19

PART 1 《光陰的故事》

──點燃臺灣新電影烽火

　　在 1990 年以前，看國片曾經是我們父母年輕時茶餘飯後最喜歡的娛樂活動，從光復到解嚴，臺灣電影也走過幾段黃金時代，不論是阿公阿媽年少時最愛看的臺語電影，或是爸爸媽媽小時候曾經深深著迷的愛情文藝片、武俠片，許多人都曾經跟著大銀幕上的主角一起哭、一起笑、一起唱，大家更為這些大明星瘋狂！這跟我們現在認識的臺灣電影很不一樣吧。因為臺灣電影過去的 30 多年走過一段非常低迷難熬的衰退期。而 1980 年代出現的「臺灣新電影」扮演著臺灣電影史的重要分水嶺，它將國片的藝術成就推上了顛峰，成為臺灣電影在世界舞臺上的代名詞，卻也見證了臺灣電影從興盛走向衰退的初期，也一起在低潮中掙扎，而臺灣電影又是怎麼走過這艱辛的 30 年，重振旗鼓的呢？這一切還是要從臺灣新電影開始談起。

電影 1980

　　許多青少年朋友進到電影院時，可能覺得只在乎片子好不好看，其他都不重要。

　　這種想法當然沒有什麼錯，但是一部電影能夠以你現在所看到的樣子呈現，在現代化的電影院裡演出，讓人覺得好看，其實背後有一連串精采的故事，可能一點都不比你正在觀賞的影片內容遜色。

　　臺灣電影的發展就是這樣一個高潮迭起的故事。你可能覺得今天去戲院買票時，能有各種外國電影和國片做選擇，是再自然也不過的事，可是短短幾年之前，根本沒幾家電影院願意放映國片，有的話，也只是一、兩部，而且檔期很少超過一星期。因此，今天的觀眾有相對豐富的國片可以選擇觀賞，是非常值得珍惜的。

　　為什麼在 2008 年以前，坊間好像不太容易看得到臺灣電影？還有，今天的臺灣電影為什麼會是我們現在所看到的這個樣子？故事必須追溯到 1980 年代的臺灣新電影，因為新電影承先啟後，是當代臺灣電影史上重要的分水嶺，發生在正要從戒嚴走向解嚴的時刻。

被束縛的年代

　　第二次世界大戰結束之前，臺灣是日本的殖民地，後來日本戰敗，國民政府於 1945 年從日本手中接收臺灣後，中國大陸立刻又爆發了內戰，同時臺灣內部也因新成立的總督府對臺灣民情諸多不解，採取高壓姿態，累積了很深的民怨，結果在 1947 年的二月，一個在街上賣香菸的婦女受到警察毆打，見義勇為的路人竟被警察開槍射殺，這個意外事故突然像導火線般，引爆了整個臺灣社會對總督府壓抑許久的不滿和省籍衝突，這就是「二二八事件」。

　　很多外省人在「二二八事件」中成了無辜的受害者，但受害更多的卻是臺灣人，因為國民政府從大陸派遣軍隊到臺灣來鎮壓「二二八」。1949 年之後，國民政府在大陸戰敗，撤退到臺灣，為了將寶

島建設成復興基地，宣布戒嚴，在當時風雲變色的年代裡，大批片廠和電影工作人員四散逃逸，當時從上海到臺灣出外景拍攝的《阿里山風雲》，從此亦沒有再回去。這一年，臺灣開始戒嚴，社會氛圍詭譎不安。「二二八事件」不僅變成敏感的禁忌話題，連電影及後來的電視都對講臺語的比例有嚴格

電影最早出現在什麼時候呢？

　　電影的發明至今已經超過一百年，其拍攝與放映技術發明於 1890 年代的歐美。而目前世界普遍公認第一部放映的電影，是法國的盧米埃兄弟在 1895 年底放映的《火車進站》，其實影片非常短，長度不到一分鐘，也沒有故事情節，他們只是帶著攝影機到火車站，拍下列車進站、乘客下車忙碌的景象而已，但當觀眾看到火車從照片裡「動」起來，還朝著自己衝過來時，已經是當時不得了的新鮮事，因此在當時的巴黎引起了大轟動！

電影又是在什麼時候進入臺灣的呢？

在盧米埃兄弟第一次放映電影後沒幾年，當時由日本人統治的臺灣就已經看得到電影了。1900 年，日本人第一次在臺北放映電影，當時被視作非常時髦的娛樂活動，後來則逐漸轉向宣導政令與教化殖民地的宣傳工具。1907 年，日本人用攝影機記錄日本治理下的臺灣景色，這段紀錄影像成為第一部在臺灣拍攝的電影。而史上第一部由臺灣人拍攝的電影，據說是 1925 年由臺灣人組成的「臺灣映畫研究會」拍攝的《誰之過》。而日治時期最著名的臺灣電影，則是由日本導演清水宏在 1943 年所拍攝的《沙鴦之鐘》，這部片子講的是一位原住民少女沙鴦為了幫助日本警察而遇難喪命的故事，帶有日本政府想要宣揚愛國精神的意味。

限制。國民政府認為要說國語才算愛國，擔心臺灣人對臺灣鄉土過多的關懷，可能挑起民眾的本土意識，有礙反攻大陸的終極目標。

戒嚴時期的臺灣電影自成一格，不乏高明傑作，曾經盛極一時的臺語片在 1960 年代逐漸被國語片所取代，但國語片中無論是反共片、抗日片、歷史片、武俠片、健康寫實片，抑或愛情文藝片（也被戲稱為「三廳電影」，即客廳、飯廳、咖啡廳），儘管各有精采，畢竟都很逃避現實，鮮少把焦點放在臺灣社會的人文變遷，或者對當地生活的忠實呈現與深入探討，而且片中人物幾乎個個都是說著一口標準國語，偶爾在時裝片裡會有幾個講臺語的鄉土人物出現，僅為點綴而已，目的在刻意製造臺灣國語的笑點。

隨著 1960 年代國內的經濟起飛，以及 1970 年代國際情勢的變幻莫測，臺灣先是被迫退出聯合

《阿里山風雲》是臺灣第一部國語片

　　由張英、張徹兩位導演聯合執導的《阿里山風雲》是臺灣電影史上第一部國語片。之所以有這部影片的誕生，是因為當時中國電影流行的「臺灣熱」。在臺灣光復初期，有不少大陸電影公司對臺灣很感興趣，先後有多部電影將部分場景拉到臺灣拍攝。1949年國共內戰期間，上海的國泰製片廠派了一組外景隊來臺灣籌備新片《阿里山風雲》的拍攝工作，沒想到因為國民政府內戰節節敗退，影片還沒開拍，電影公司便因政局動盪決定中止拍攝計畫。後來，這批留在臺灣的工作人員決定自己完成影片拍攝，本片便成為第一部全程在臺灣拍攝的國語片。影片上映後大受好評，本片主題曲〈高山青〉還成為傳唱多年的民謠。

臺語電影真的很流行嗎？

　　雖然在日治時期就有臺灣人拍電影，但不是默片，就是礙於法規必須用日語發音，而臺語電影真正出現要等到光復之後。在光復初期還沒有臺語電影的臺灣可以看到各種中外電影，有戰前日本電影公司留下來的日本片、德國片，也有當時從華語電影重鎮上海、香港等地引進的最新電影，而在這些華語片之中，又以聽起來與臺語最接近的廈語片最受臺灣民眾歡迎，畢竟對多半以閩南語為母語的臺灣人而言，聽起來還是比較親切嘛！

　　廈語片的熱門，也激起了臺灣人自己拍臺語電影的念頭。二次大戰之後的第一部臺語片是 1955 年上映的歌仔戲電影，叫做《六才子西廂記》，這是一批來自福建的歌仔戲班「都馬戲團」拍攝的電影，可惜因為 16 釐米拷貝不適用於當時戲院的 35 釐米設備，放映效果不佳，電影上映並不成功。

　　真正讓大家瘋電影的，是隔年的另一部歌仔戲電影《薛平貴與王寶釧》。這部由何基明導演執導，麥寮「拱樂社」戲團演出的歌仔戲電影有舞臺身段，也有外景拍攝

的戰爭場面，造成萬人空巷的大轟動，甚至電影到苗栗客家庄放映時，都特別製作了「客語版」配音，而原本演員唱的曲調也被改成客家大戲，盛況空前，打破當時的票房紀錄，也開啟了接下來 20 多年的臺語片熱潮。

　　臺語片的熱門拍攝題材也從一開始的歌仔戲，慢慢變成賺人熱淚的時裝愛情故事，除此之外，間諜片、古裝片、神怪片，各種題材應有盡有，比現在的國片還要豐富！而許多至今仍可以聽到的經典臺語老歌也都是當年的電影主題曲，如〈舊情綿綿〉。你一定想不到，從 1955 年到 1981 年之間，臺灣一共拍出了將近 2000 部臺語片！可惜這些電影多半已經失傳，有 200 多部電影流傳下來，由國家電影中心小心保存著。

國，之後和美國斷交，在國際上變得越來越孤立，繼之歷經鄉土文學論戰、美麗島事件等諸多衝擊，許多年輕一輩的電影工作者漸漸有了不同以往的新想法。到了 1980 年代，臺灣早已和 1949 年宣布戒嚴時的農業社會迥然不同，不僅民眾的教育水準提高了，生活富裕了，對民主自由的渴望增強了，此外二次世界大戰之後在臺灣出生、長大的人口，無論是所謂的本省人或外省第二代、第三代，當時絕大多數都沒有去過中國大陸，他們的親身經驗全都是臺灣的點點滴滴，對教科書裡和大銀幕上所描繪的「祖國」相當陌生。於是在個人、社會、政治和國際種種因素的交叉醞釀之下，1980 年代的臺灣電影暗潮洶湧，正一步步邁向歷史的轉捩點。

新一代的電影工作者們，經過鄉土文學論戰，和國內外政治變化的洗禮，開始對拍片題材和手法有了新的看法。1982 年《光陰的故事》揭開臺灣新

電影序幕，一群青年導演相互打氣、思想碰撞、彼此相挺，激盪出臺灣電影史上一波大浪，拍出我們這一代的經歷，找出另一股電影創作的自由。但隨著娛樂電影的沒落，臺灣電影環境的崩解，新電影也引發一場戰火。在理想與現實之間，在壓抑與憤怒之間，在臺灣政治社會鬆動解嚴之際，「臺灣新電影」寫下一頁什麼樣的歷史？

臺灣新電影躍起的關鍵十年

　　1982 年，中央電影公司給了四個年輕導演自編自導的機會，陶德辰、楊德昌、柯一正和張毅各自拍攝四個短片——《小龍頭》、《指望》、《跳蛙》和《報上名來》——聯合組成《光陰的故事》，透過 1950 年代的寂寞童年、1960 年代的少女懷春、1970 年代大學生的自我挑戰，以及 1980 年代臺北都會成人世界的冷漠焦躁，概括了臺灣社會過去四十年來的進程，自然寫實的風格讓觀眾耳目一新，反應良好。隔一年，侯孝賢和朱天文聯手將朱天文的散文得獎作品改編成電影劇本《小畢的故事》，講述親子關係、省籍融和及女性意識，鏡頭捕捉真實可親，文學表現的手法讓感情緩緩流露，賣座極佳，為新電影在臺灣的可行性奠定了基礎。

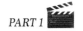

中央電影公司是國營機構？

不是，「中央電影公司」就是現在的「中影股份有限公司」，簡稱「中影」。過去它曾經是隸屬於國民黨的政黨媒體，同時也是臺灣電影發展過程中的重要推手，在臺灣電影全盛期拍出多部經典好片，在1980 年代也催生了「臺灣新電影」。2005 年，中影因應國家政策，已經轉型為民營機構。

觀眾看膩了，來點不一樣的！

雖然臺灣電影曾有過蓬勃的時光，但是一路走來始終有個大問題，不少出錢拍電影的老闆其實並非想認真發展電影，快速賺大錢才是他們的意圖。因為這樣，只要有一部電影獲得觀眾的喜愛，這些老闆眼見有利可圖，便馬上跟拍類似的題材。但是，當電影院裡盡放一些相似度高的電影，而且其中還有一些粗糙的劣質品時，觀眾很快就看膩了。幾輪下來，好題材都被糟蹋得差不多，觀眾對於國片的信心也越來越低，逐漸開始轉看製作精良的香港電影。面對嚴峻的關鍵時刻，當時中央電影公司總經理明驥決定放手一搏，讓幾位留學歸國的新導演試著拍攝新題材，因此一個新時代就此展開。

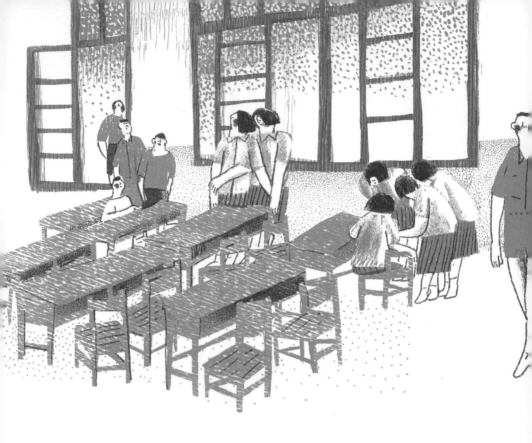

　　隨後《兒子的大玩偶》在 1983 年推出，也是
由三位青年導演拍攝的三支短片組合而成，包括侯
孝賢的《兒子的大玩偶》、曾壯祥的《小琪的那頂
帽子》，以及萬仁的《蘋果的滋味》，三個故事都
是由吳念真改編黃春明「鄉土文學」的小說。

　　有趣的是，當這三位新銳導演在拍攝以臺灣中
下階層社會為背景的小成本製作時，另有三位資深

拍電影一定要念電影科嗎？

　　在新電影出現之前沒幾年，「國立臺灣藝術專科學校」才剛開始出現電影科（也就是現在的臺灣藝術大學電影系），而當時以拍電影維生的年輕導演，常常是在片廠中透過培訓班訓練，並透過在拍片現場的實務操作一路磨練到出師。想要念電影系，就只有到國外留學一途。而 1960 和 1970 年代的法國、德國與美國電影正吹起一陣叫做「新浪潮」的革新風潮，創作者們都試著打破以往說故事或拍攝方式，尋找一種更能真實描繪生活、反應社會現狀的拍攝手法，也給當時在國外留學的年輕導演許多刺激，他們也將這個精神帶回臺灣。

導演——胡金銓、李行、白景瑞——也正以大卡司、大製作的方式，聯合執導一部由三段設在明朝、民初和現代故事組成的電影《大輪迴》。

　　兩部電影同時上映後，出乎各界意料，原被看好的《大輪迴》票房和口碑都成績平平，反倒是《兒子的大玩偶》激發了熱烈回響，不僅賣座超出預期，文化界更賦予高度關注，其中《蘋果的滋味》影射臺灣與美國的貧富差距，被管理單位認為有醜化之嫌，難逃電檢，史稱「削蘋果事件」，幸而媒體人運用輿論抗壓，總算安然過關，維持原貌。

　　從此「臺灣新電影」正式成為確定名詞，並被視為一項電影運動，希望在追求美學風格和創作意識上突破，和當時臺灣其他各界為了追求改革開放與言論自由而釋放出來的社會力，共同形成一股推動民主化的澎湃浪潮。

　　除了「削蘋果事件」之外，侯孝賢的《兒子的

新電影之前的國片三大要角：胡金銓、李行、白景瑞

　　這三位導演正是在臺灣電影前段黃金時代中的三位要角，在那個年代裡，臺灣電影不時可以拍出格局浩大、巨星雲集的大製作電影。胡金銓導演是港臺兩地武俠片的一代宗師，他的《龍門客棧》不但在臺灣、香港、東南亞等地刷新票房紀錄，更開啟了一段武俠片熱潮。

　　李行導演是臺灣影壇的資深前輩，在擔任導演前，曾經擔任報社記者與演員，出身外省家庭的他以臺語片《王哥柳哥遊臺灣》開始了他的導演生涯，曾經拍過多部著名的健康寫實與愛情文藝電影。

　　白景瑞是臺灣新電影之前少數曾受過歐美電影教育的導演，他受義大利關心社會問題「新寫實主義」的影響，回國後推動「健康寫實」主義電影，希望以電影呈現臺灣社會刻苦樂觀的精神。

電影的剪刀手

電檢是「電影審查制度」或「電影檢查制度」的簡稱。在現在的臺灣,政府單位透過電影審查制度來幫電影分級,決定每部電影適合觀賞的觀眾年齡,通過分級與審查之後,電影才獲得在臺灣電影院上映的資格,也就是說,如果一部電影沒有通過審查,是不可以在電影院播映的。

但在更早以前,電影並沒有明確的分級制度,政府就靠電檢制度決定一部電影適不適合觀眾觀賞,或是動手刪改電影情節使其符合政府的期待,加上當時的政府與社會還十分保守,非常在乎自己的形象,希望各種電影、文學都能多多描寫社會的光明面,不要揭露社會問題,所以不少電影便會因為政治立場、內容尺度、或是使用太多臺語,不符合政府的要求而遭到政府動手刪改,甚至遭到禁演。

削蘋果事件

　　臺灣新電影出現的時候，臺灣社會各界越來越希望政府可以給予人民真正的言論自由，大家也越來越在意政府透過電檢制度干涉電影的內容。那個時候，從美國留學回來的萬仁導演在《兒子的大玩偶》中拍攝了名為《蘋果的滋味》的短片，這部短片的故事發生在臺北市窮苦人家聚集的破舊社區中，一位工人在路上被美國軍官撞斷腿，住進美軍醫院治療，但骨折無法上工，讓他一家老小的生計成了問題。軍官為了息事寧人，便答應給他們家一筆豐厚的賠償，他們一家人因此反而好像「因禍得福」。

　　這個短片拍出當時臺灣不光彩的一面，又偷偷諷刺了臺灣的政治局勢，一些保守人士認為這部短片有損國家形象，有人便寫黑函，深怕這部影片到了其他國家放映，會讓我們國家在國際上丟臉。出資拍攝《蘋果的滋味》的中影為了息事寧人，原本打算把電影的敏感內容偷偷剪掉，這個決定讓本片導演萬仁十分沮喪，沒想到被《聯合報》記者知道，特地在報紙上披露此消息，引起社會輿論一片撻伐，在輿論壓力下，中影也不敢再修改電影內容，最後終於讓《蘋果的滋味》在一刀未剪的狀況下登上國內外大銀幕。這件事後來就被大家稱為「削蘋果事件」。

大玩偶》成為第一部全臺語發音的文藝片,《風櫃來的人》（1984 年）有一半的對白使用臺語,兩片都超過規定的上限,張毅《玉卿嫂》（1984 年）中的床戲被電檢處認為有失中國婦女的形象,參與金馬獎受到抵制,這些爭議一再引發媒體圈對新電影前仆後繼的聲援,也導致政府接二連三的讓步,顯示此時的執政當局已覺悟到臺灣已瀕臨民主轉型的關鍵性時刻,從而產生順應民意的決心,最後終於在 1987 年宣布解嚴。

根據統計,從 1982 到 1986 年的五年裡,新電影產出共約 32 部影片,很多讓國際影壇驚豔不已,例如法國影評人暨導演奧利維・阿塞亞斯就盛讚楊德昌、侯孝賢和萬仁的電影,表示已可直追法國新浪潮名家楚浮、高達;香港導演徐克也認為,相較於臺灣新電影的成就,香港新浪潮的電影工作者輸了,主要輸在香港電影缺乏熱情與真誠,只顧迎合

票房的需求。

　　然而票房終究是電影工業不能完全棄之不顧的一個發展條件。解嚴之後，臺灣電影體制所有的優、缺點突然全攤在陽光下，亂成一團，面對毫無規律和秩序的電影市場，後期的新電影作品受到觀眾和票房嚴峻的挑戰，結果就在臺灣宣布解嚴、走向民主的同一年，五十三位文化、藝術和電影工作者，共同簽署了一份由詹宏志起草的「民國76年臺灣電影宣言」，表示新電影已經奄奄一息。因為媒體和影評人把責任往「藝術導演」身上推，侯孝賢也自嘲：「臺灣電影就是我和楊德昌搞死的。」

　　許多專家把這份宣言當成新電影的終結，不過我總認為歷史的發展是很難截然劃分、一刀兩斷的，雖然文藝工作者已向臺灣新電影揮手告別，但新電影的代表人物之一侯孝賢，卻在1989年拍出了《悲情城市》，以嚴謹的史料、書信、訪談、重臨

現場等多種研究方式，深入了解因戒嚴而
被歷史淹沒了四十年的「二二八事件」，
成為首次公開檢視此一政治禁忌話題的電
影作品。此外，侯孝賢堅持他從拍新電影而
獲得對人世及電影的新理念，透過多層次的
敘事觀點，多種語言和聲音的混用及交錯隱
喻，重現一九四〇年代末期臺灣社
會的時代情緒，譜成一支結
構繁複、人文底蘊綿長悠遠
的電影交響樂章，不僅
在義大利威尼斯影展
勇奪金獅獎，成為第
一部在世界級三大影
展中榮獲首獎的臺灣
電影，回到國內上
映時，也在當時已

朝鮮樓

經不看國片的臺灣電影市場中，再次締造了票房奇蹟，可以說為臺灣新電影運動劃下了完美的句點。

新電影的亮麗出擊，為 20 世紀的臺灣電影帶來典範轉移，從原先的片廠／類型電影，開闢出個人／獨立製作的可能性，並在講求票房與娛樂價值的電影生態中，標榜人文精神與藝術的深度。

自從新電影的原創性及文化內涵受到國際矚目之後，來自臺灣的影片和導演，開始紛紛應邀去世界各地的大小影展參賽，也屢有斬獲。如果我們仔細分析幾個已經躍上國際舞臺的臺灣知名導演及作品，將會發現他們分別象徵了臺灣電影在不同文化向度上的拓展。換句話說，解嚴之前的臺灣電影因為各種囿限，文化尺度的範圍較窄，美學品味也傾向保守，但民主化的過程刺激了眾多異質元素的匯聚，賦予年輕一輩的電影人創新的靈感和實驗的契機。

臺灣新電影把國片搞垮？

　　電影在我們的生活中扮演什麼樣的功用？如果你喜歡看好萊塢的電影，常見浪漫愛情、英雄拯救世界、或是警匪追逐的精采故事，這些故事不一定會告訴我們什麼大道理，也不一定真的拍出了我們生活的模樣，有時這些電影讓我們看到的更像是一個想像中的童話世界，但這樣的電影卻能夠娛樂我們，也因此能夠創造很高的票房，讓電影公司能夠靠這些電影賺錢，我們將這樣的電影稱為「商業電影」。但是商業電影最在乎的是獲利，為了讓觀眾看得開心，創作者不一定有機會嘗試不同的拍攝手法。

　　而不論是臺灣新電影，或是其他歐美各國的電影「新浪潮」運動，創作者都在尋找新的創作方式，也希望電影能夠更深入探討人生、社會的問題，它的目的再也不是以娛樂觀眾為主。因此，比起傳統的商業電影，這種新的電影是需要觀眾動腦筋去思考的，有時看起來好像沒有太多劇情，但是，一般的觀眾若不習慣這樣的電影，很容易就會覺得無聊，而當時的臺灣電影又以這一類的影片為主，而喜歡這種電影的人又是相對少數，所以才會有臺灣新電影把國片拖垮的說法。

　　當然，實驗創新談何容易，失敗的機率往往高於成功，因此我們也毋須諱言，新電影和後新電影並非部部都是佳作，但如果每個人都可以那麼輕而易舉的獨樹一幟，又何必侈談實驗與創新呢？難能可貴的是，新一輩的臺灣影人大多充滿了嘗試的熱情與勇氣，也因此今日的臺灣電影儘管有敗筆，卻瑕不掩瑜，大多能看到創作團隊背後的用心。

英雄造時勢

接下來的篇幅我將以侯孝賢、楊德昌、蔡明亮和李安為代表，介紹解嚴之後，臺灣電影在不同路線上所開創出來的新局。

侯孝賢——用光影和聲音誠實探索臺灣歷史

侯孝賢 1947 年 4 月出生於廣東省梅縣，同年 5 月父親因工作被調往臺灣，隔年再把全家人接到臺灣定居，屬於外省籍客家人。他的童年和青春期都在高雄度過，長大後畢業於國立藝專影劇科（今國立臺灣藝術大學電影系），1973 年踏入電影界，擔任李行導演《心有千千結》的場記，從實務經驗中慢慢磨練，後來與李行導演的班底成立獨立製片公司，輪流擔任導演，開始拍攝一系列愛情文藝電影，

取得相當不錯的票房。這個時期的侯孝賢，還只是個有天分的電影技匠，但他後來能夠成為新電影的表率之一，並成為偉大的藝術家，小說家朱天文的影響功不可沒。

朱天文出生於文學世家，父親是來自大陸的詩人朱西甯，母親是本省籍的日本文學教授兼翻譯家劉慕沙，她的妹妹朱天心跟她一樣，都是很早就開始發表作品的得獎作家。

侯孝賢認識朱天文之後，侯的叛逆本性和朱的批叛精神一拍即合，敲開了侯孝賢對文學和美學的思考之門，同時經過與反成規的文人墨客（如朱天心、吳念真、陳國富等），以及留學歸來的年輕影人（如焦雄屏、楊德昌、萬仁、曾壯祥等）的互動切磋，更刺激他開始正視困擾了許久但未曾言宣的身分認同問題，於是侯孝賢拍攝了一系列的自傳性電影，其中《童年往事》（1985 年）描述個人的成

長與家庭變遷，藉此寓意國族過往的命運，因涉及批判當時的國民政府，使他在尋找合作的過程中十分艱辛；緊接著《戀戀風塵》（1986 年）以寫實手法改編吳念真的初戀經歷，從中探討人與環境的關係，也就是說，電影裡的人物和故事，反倒不是此時的侯孝賢關心的重點，而是想藉由鏡頭來捕捉大自然如何凝視、消解人世間小悲小喜的那種亙古胸懷，備受金像獎導演馬丁 · 史柯西斯的讚譽。

便是這種對個人、家園、國族和土地的省思，尤其是對人以及人類歷史在大自然裡悠緩移動的體認，使長鏡頭、空鏡頭、慢鏡頭的大量運用，成為侯孝賢電影的重要特色，而這種舒緩的節奏感對許多後起之秀產生了深遠的影響，和其他各國的影片相較，已成為當前臺灣電影的特質之一。

不過真正奠定侯孝賢大師級地位的，是他的「臺灣三部曲」──《悲情城市》（1989 年）、《戲

電影畫面和劇本一模一樣嗎？

侯孝賢導演的電影總是有一種氛圍和情感，大部分靠的是他敏銳的觀察力和感知能力。

要拍出一部電影，通常和舞臺劇一樣，需要先寫好劇本。一般的劇本都會有角色對話，以及場景和鏡頭的拍法。通常一個電影劇本對於場景、對白都會有很詳細的描述，好讓演員與攝影師知道如何拍出故事中的畫面。但是侯孝賢寫劇本的方法不太一樣，他在拍完《悲情城市》之後，他的電影劇本便很少寫得那麼詳細，就算侯導的劇本有具體寫出對白，他也不會讓演員看這些劇本，他只會告訴演員每個角色的人生故事，以及每場戲發生時的情境，讓他們用自己的方式發揮臺詞。

而侯導在寫劇本前，會花很多時間熟悉他的故事與拍攝環境，抓到當地人們生活的韻味和情感，下筆時只會大略寫出每場戲的故事如何發展，而在現場也會隨著現場的天氣、演員的狀況臨機應變，他的拍攝重點不是在於確保所有細節都按照劇本拍攝，而是抓到角色們生活在那個環境之下的樣貌、感覺。

夢人生》（1993 年）、《好男好女》（1995 年）。
他在這幾部史詩型的電影裡呈現自己對歷史的個人
記憶與審視的眼光，提供觀眾一個忽遠忽近的視
角，從揭露歷史如何被書寫的過程，挑戰我們對歷
史的認知，其中《悲情城市》成為第一部勇奪威尼
斯影展金獅獎的臺灣電影，《戲夢人生》也在法國
的坎城影展抱回評審團獎，奠定了侯孝賢國際級電
影大師地位。

「臺灣三部曲」代表了用光影和聲音誠實探
索臺灣歷史的類型，而在這個文化向度的電影創
作中，可謂迭有佳作，王童的《稻草人》（1987
年）、《香蕉天堂》（1989 年），吳念真的《太平
天國》（1996 年），萬仁的《超級大國民》（1995
年）、林正盛的《天馬茶房》（1999 年）、洪智育
的《一八九五》（2008 年），以及魏德聖的《賽德
克 · 巴萊》（2011 年）等，均各有千秋。

　　繼「臺灣三部曲」之後，侯孝賢持續創作不輟，也不斷追求自我挑戰，在文化視野與合作對象上跨出臺灣的界限，例如 1998 年拍攝的《海上花》，以 19 世紀的舊上海為背景，講述幾個妓女和恩客之間的明爭暗鬥，雖曾在坎城、紐約參展，也在金馬獎中摘下評審團獎，但全片以上海話及粵語發音的處理，卻讓當時的國內觀眾難以接受。

　　兩相對照十年之後，魏德聖的《海角七號》（2008 年）在片中採用多種語言發音而在全臺引發新一波的國片熱潮；《一八九五》作為第一部客語電影，成為 2009 年的票房冠軍；《賽德克‧巴萊》主要以原住民語發音，穿插日語及少數的漢語對白，同樣在國內造成轟動；以及馬志翔的《KANO》（2014 年），主要以日語發音，並視劇情需要點綴臺語、客語及原住民語，依然行情看好。撫今追昔，侯孝賢從《兒子的大玩偶》、《風櫃來的人》、《悲

侯孝賢的電影美學──攏是為了錢啦！

★長鏡頭

　　長鏡頭的英文叫做「long shot」，也有人翻譯成「遠景鏡頭」。拍攝這樣的鏡頭時，攝影機和演員之間保持著不短的距離，遠到我們可以看到他們的全身，還有周圍的環境。在一般的商業電影裡，這樣的鏡頭通常像是前菜，出現在許多戲的第一個鏡頭，用來向觀眾交代主角們所在的環境，接下來才漸漸切入正題。

　　但在侯孝賢的電影裡，這樣的鏡頭常常是一場戲的主菜。他曾解釋，這是因為當時拍片經費很少，請不起專業演員，只能請沒有太多演戲經驗卻又和角色氣質契合的演員來演出，如果攝影機太靠近演員，會讓他們太緊張，所以只能從很遠的地方拍，少了壓迫感，他們會覺得比較自在，後來反而慢慢變成侯孝賢的拍攝風格。

★慢鏡頭

　　所謂的「慢鏡頭」指的是英文中的「long take」，是指一種步調比較緩慢的剪接方式。如果你仔細看，一般的電影情節都是由很多個鏡頭組合起來，有的遠、有的近，有的長、有的短。一般而言，為了不讓觀眾感到沉悶，每一個鏡頭都只會維持幾秒鐘，馬上就切換到下一個畫面。

如果我們看到一個鏡頭維持的時間很長，遠超過一般的畫面持續的長度，我們就會將這樣的鏡頭稱為「慢鏡頭」。

另一方面，要讓一場戲的畫面不斷切換，經費充足的電影在拍攝時，常常使用兩臺以上的攝影機一起拍攝，好同時拍到不同角度的畫面讓剪接師使用。但侯孝賢剛開始的拍攝經費不足，只能使用一臺攝影機以最簡潔的方式拍攝，因此有許多對話或是場景在進行的時候，都會把攝影機擺在一個固定的位置，將那一場戲一氣呵成的拍下來，他也逐漸從中找到這種拍攝方式特殊的味道，所以也將這樣的拍攝方式變成自己慣用的手法。

★空鏡頭

「空鏡頭」就是沒有任何劇中角色出現的畫面，在歐美電影前後兩場戲之間，常常會出現一連串這樣的空鏡頭，扮演起串場的角色。但在侯孝賢的好幾部電影中，空鏡頭不只是串場，而是要透過鏡頭下的景物，給予觀眾一種言語難以表達的意境，如同中國國畫中的「留白」。因此，如果你有機會看到侯孝賢導演的電影，請試著去感受每一場戲的情感，在空鏡頭出現的時候，嘗試帶著那樣的情感去感受畫面呈現的感覺。

情城市》再到《海上花》一路走來，在拓寬臺灣電影的話語權及觀眾對語言使用的接受程度上，無疑有著重要貢獻。

當《悲情城市》在世界影壇打響了知名度後，很多國際影評人在侯片裡看到了已逝日本電影大師小津安二郎的身影，紛紛把侯孝賢和小津安二郎互做比較。然而侯孝賢在一次訪談中卻透露，他在當時其實並未看過小津的電影，直到得獎之後，才開始接觸，心生仰慕。

2003 年，小津的老東家松竹映畫公司，為了紀念小津安二郎的百年誕辰，邀請侯孝賢拍攝一部日語電影《珈琲時光》，再現小津片中日常生活的情調，成為侯孝賢生平執導的第一部非華語影片，並曾問鼎威尼斯金獅獎，可惜功敗垂成。不過本片在臺灣頗為叫好。

2005 年，侯孝賢拍出了以三段不同年代的愛情

故事串連而成的《最好的時光》，其中〈戀愛夢〉設於 1966 年的高雄，重拾我們對《戀戀風塵》時期侯片的懷想；〈自由夢〉設於 1911 年日治時期的臺灣大稻埕，呼應了《悲情城市》中男女主角無聲的交談，以及《海上花》古典唯美的拍攝手法；〈青春夢〉設於 2005 年的臺北，反映進入千禧年後，侯孝賢對現代臺灣社會的各種冥想，堪稱侯導對個人創作歷程的總回顧。

到了 2006 年，侯孝賢前往法國拍攝從影生涯的第二部外語片，亦即以法語發音的《紅氣球之旅》，與當紅法國女星茱麗葉‧畢諾許合作；隔年又應坎城影展之邀，執導坎城影展 60 周年紀念短片集中的一支短片《電姬館》；2014 年，籌拍十年的武俠片《刺客聶隱娘》終於殺青，2015 年七度入圍法國坎城影展競賽單元，在坎城首映後，轟動法國媒體及影評，在眾多強敵環伺下，獲得「最佳導演

《悲情城市》主角原本是楊麗花與周潤發？

　　《悲情城市》原本的故事，其實並不像現在我們所看到的。導演侯孝賢開始寫《悲情城市》的故事時，政府仍然實行戒嚴，嚴格控制各種言論，但是《悲情城市》的故事涉及「二二八事件」，若是直接拍出故事，恐怕無法通過政府的審查。為了通過政府那一關，侯孝賢一開始是用倒敘回憶的方式來寫這個故事，以便回避過於敏感的內容。

　　因此，《悲情城市》的故事原本是設定在民國39年時的基隆港，一位上海的黑社會大哥來臺灣追討一批被基隆碼頭黑幫私吞的貨物，遇到一位酒家大姊頭，兩人慢慢揭開一段不堪的記憶。由於當時《悲情城市》是一部和香港「嘉禾公司」合作的電影，嘉禾公司指定黑幫大哥由飾演《英雄本色》而大紅的周潤發演出，侯孝賢則是一開始就希望找楊麗花演出酒家大姊頭。後來臺灣政府宣布解嚴，少了言論限制，侯導決定不再用回憶的方式來敘述這個故事，於是他從大姊頭的故事往前追溯，慢慢寫出她年輕時家中發生的故事，才成了現在的《悲情城市》。

獎」。

　　走向國際合作的拍片模式，以及回歸類型電影並在其中尋求突破的努力，自又是新世紀臺灣影人企圖開疆拓土的另一典型。

　　稍後將在介紹蔡明亮和李安的章節中作更進一步的說明，在此暫不贅述。接下來讓我們看看另一位與侯孝賢齊名的楊德昌，又該如何定位。

侯孝賢導演是武俠小說迷！

　　《刺客聶隱娘》從籌備拍攝到完成，前後共花了八年。但這個故事其實是侯孝賢導演從 1980 年代就想要拍的電影。別看侯孝賢導演的電影多半是發生在現代的故事，其實他擔任編劇時所寫的第一部劇本《桃花女鬥周公》就是改編自元曲作品的故事，而他的第二部劇本《月下老人》則是出自唐人傳奇的〈定婚店〉。雖然從侯孝賢導演的自傳性作品《童年往事》中可以知道導演小時候常常惹是生非，但也非常愛看書，從小學五年級開始，就跟著哥哥一起看小說，從武俠小說、言情小說，到中學時開始閱讀西洋和日本文學。他在大學時初次看到唐人傳奇小說，深受其中故事吸引，更將故事讀得滾瓜爛熟，希望未來當導演時能夠把這些故事拍成電影，只是沒想到這個心願直到他從影三十年之後才終於實現。

《刺客聶隱娘》：驚豔坎城影展的侯式武俠片

在 2015 年 5 月的法國坎城影展，八年沒有發表長片新作的侯孝賢導演，在此進行了最新作品《刺客聶隱娘》的全球首映。

本片改編自唐朝作家裴鉶所寫的傳奇小説〈聶隱娘傳〉，描述一個武功蓋世的女刺客的故事，本應取人性命的刺客，卻因她對情義的堅持而放下屠刀。本片由侯孝賢導演與臺灣兩位知名的小説家朱天文、鍾阿城、以及朱天文的女兒謝海盟四人一同擔任編劇，並且由影星舒淇、張震，以及日本影星妻夫木聰等人領銜主演。

第一次拍攝古裝武俠片，劇情背景還設定在 1200 年前的唐朝，角色的對白更幾乎全使用文言文，這是之前以拍現代故事為主的侯孝賢導演從沒有拍過的電影。侯孝賢導演將他一貫的拍攝手法與創作概念套用到這部古裝武俠片之中，呈現的不是一個能夠飛天遁地的銀幕奇觀，而是更接近真實的武俠世界，加上考據詳盡的場景設計，讓來自全球各國的觀眾看到一個截然不同的武

俠片。因此，歐美各大媒體無不大讚《刺客聶隱娘》，
更推崇本片是他們心目中的坎城首獎「金棕櫚獎」。

　　雖然這部電影最後沒能如眾人所願一舉拿下金棕櫚
獎，但侯孝賢導演仍從評審團手中拿下該屆競賽的「最
佳導演」大獎！這對臺灣電影也是莫大的殊榮，因為他
是繼楊德昌導演在 2000 年以《一一》拿下最佳導演大
獎後，第二位獲得此崇高殊榮的臺灣導演。而放眼臺灣
以外的華人世界，目前也只有香港的王家衛導演曾以
《春光乍洩》獲得此大獎。

楊德昌——用畫面傳達犀利的社會洞察與反諷

新電影人文薈萃，但限於篇幅只能選擇兩位代表人物時，除了侯孝賢，楊德昌是另一個重要支柱。

楊德昌於 1947 年底在上海出生，1949 年初隨父母移居臺灣，在臺北長大，1969 年從國立交通大學自動控制工程學系畢業後赴美深造，取得電腦碩士學位。自幼熱愛電影，大學時代即深受西方思潮和文化風尚的洗禮，在佛羅里達大學取得電機碩士學位後，進入南加州大學研習電影。

而且，楊德昌從小酷愛漫畫，受到日本漫畫家手塚治蟲的影響，並嘗試自己編畫，中學時自編自畫的漫畫故事已在班上傳閱開來，可見他日後進軍網路動畫事業早有伏筆。同時在他後來編導的電影作品中，也能看出他和手塚治蟲一樣，具有從悲劇結局肯定人性光輝的基本信念。

楊德昌與侯孝賢是好友，兩人在拍片理想上多

臺灣電影的美式大男孩

《一九〇五年的冬天》導演余為政和楊德昌在美國就認識,楊給他的印象,就是一個個性安靜、熱愛電影、喜歡畫畫的人,他對古典音樂有精闢的見解,對於攝影也有自己的想法。

臺灣知名的剪接師廖慶松不但是侯孝賢導演的長期伙伴,也是楊德昌導演在工作上的前輩,他印象中的楊德昌,是個陽光的美式大男孩,對人總是笑顏以對,T 恤搭配牛仔褲和球鞋,腰上再掛著一臺 SONY 卡帶隨身聽,就是楊德昌的基本裝扮。

而詩人與導演鴻鴻在年輕時也曾為楊德昌導演工作,在他的印象裡,楊德昌導演反而總是擺出一副很有威嚴的樣子,總是戴著棒球帽與墨鏡。而很多和他工作過的人共同的印象,都認為楊德昌導演在工作上比較缺乏安全感,總是需要同伴的討論與陪伴。

有契合，例如楊德昌導演的首部電影長片《海灘的一天》（1983年），侯孝賢就有客串演出，他的《青梅竹馬》（1985年）也是和侯孝賢、朱天文攜手合作，並由侯孝賢擔綱男主角。

然而楊、侯兩人的拍片風格亦有很大的差別。簡單的說，如果侯孝賢是傾向於鄉土，那麼楊德昌便是都會；侯孝賢的基調是感性，楊德昌較為理性；侯孝賢的批判性來自於對歷史的宏觀與反省，楊德昌的批判性則來自對當下社會犀利的洞察和反諷。雖然一個導演的藝術生涯是有機發展、不斷改變的，任何一種標籤顯然都過於粗疏，但當我們以簡化的方式將兩人互相比對時，更能凸顯新電影為日後的國片打下了幾種不同的根基，可視為新電影運動促進臺灣文化民主化的佐證之一。

臺灣文化界名人詹宏志在1981年認識楊德昌，那時楊德昌剛返臺不久，參與了詹宏志的獨立製作

侯孝賢與楊德昌的友情

　　楊德昌導演是接受西方電影薰陶的創作者，侯孝賢導演則是從臺灣電影製片體系一路磨練上來，兩人經歷迥異，卻同樣想要拍出不一樣的電影，因著這份電影的熱愛，兩人成了莫逆之交。楊德昌常給侯孝賢看一些歐美電影大師的作品，影響侯孝賢的創作思維，侯孝賢也為楊德昌拍片出錢出力，當年楊德昌為了拍攝《青梅竹馬》，籌措資金困難，侯孝賢義不容辭的以自己的房子作為抵押向銀行借款，又身兼該片的男主角。楊德昌導演因為拍攝《青梅竹馬》和歌手蔡琴陷入愛河並步上紅毯，侯孝賢還是這場婚禮的「總指揮」，可見兩人當時交情深厚。

　　只是後來因為對於電影的理念不同，加上楊德昌脾氣易怒，兩人才漸行漸遠，直到楊德昌拍攝《一一》時，兩人才又才慢慢修復往日的交情。

《一九〇五年的冬天》（余為政導，1981 年），負責編劇，背景是 1905 年日俄戰爭，香港導演徐克在片中飾演激進愛國青年，企圖暗殺滿清外交官，反而被殺死在茫茫雪原上。

詹宏志回憶說，當時的楊德昌還只是個無名小卒，沒拍過任何電影，但一提到德國新電影，便激動到難以自已，這份對電影的真摯熱情，乃是驅策楊德昌走進大師殿堂的莫大動力。

1981 年秋天，楊德昌在張艾嘉製作的臺視單元劇系列《十一個女人》中，導演《浮萍》，頗受稱賞，於是當中影在 1982 年計畫給四個新銳導演一展身手的機會，拍攝一個四段式的集錦電影《光陰的故事》時，楊德昌便雀屏中選，而他所導演的《指望》單元，描寫正值青春期的少女小芬（石安妮飾），目光受到健康強壯的大學生房客所吸引，從而格外意識到自己身體正在產生的微妙變化，但就在她滿懷

合作社電影──《悲情城市》與《牯嶺街少年殺人事件》的幕後推手

在臺灣新電影受到國際注目之後，當時在幕後參與新電影運動的詹宏志便和影視投資人邱復生提出成立一間以創作者為中心的電影公司的構想，並找來侯孝賢、楊德昌、陳國富、方育平四位導演，預計在未來幫他們四人各製作一部電影，後來便有了讓侯孝賢導演揚名立萬的《悲情城市》與楊德昌導演的《牯嶺街少年殺人事件》。

只是當時公司的工作團隊合作模式並不嚴謹，加上為了籌拍侯、楊兩人的片子耗去非常大的精力，以至於後來無力為繼，後面兩部片的導演也只好自己籌措資金拍片。但是「合作社電影」還是孕育出了臺灣電影史上兩部非常重要的史詩作品。

美好幻想的那一瞬間，卻無意撞見了姊姊和大學生之間的戀情，空留下一份半尷尬、半失落的單戀情愫，在自己的心間陪她成長。《指望》將少女對異性純真的憧憬描繪得細膩動人，備受矚目，建立了楊德昌在新電影運動中的先驅地位。

1983 年，楊德昌終於拍出第一部劇情長片《海灘的一天》，經由兩個女人的對話、回憶、回憶中的回憶及旁白的穿插，透過倒敘、戲中戲的連環結構，交錯現實和過往，向觀眾介紹劇中人從臺灣1950 年代成長、讀書、戀愛、結婚，直到面臨挫折與邁向成熟等人生轉折。故事看似平淡，卻充滿了議題性，包括代溝問題、外省與本省家庭的思維差異、社會價值觀的衝突、男女關係的不平等、外遇、同性間的情誼、學校教育和現實社會的斷層等，導演並藉劇中角色的經歷，對人生的得失做出詮釋，影片最後似乎在暗示著，無論走什麼樣的道路，最

沉默寡言、不善溝通的電影導演

　　很多人對於楊德昌的印象都是沉默寡言。曾任影視記者的影評人藍祖蔚對於楊德昌的描述就曾說：「他的行動其實就是他的心智運算成果。」他並不善於與人溝通，可能因為他成長在家庭成員簡單的家庭中，很少有機會與長輩來往，因而在工作場合中他也不善和長輩打交道。

　　除了灌輸不一樣的電影觀念，改善表達與溝通能力也是楊德昌導演進入學院授課的一大原因。楊德昌導演在事業初期對於演員的掌握還不純熟，後來為了改善這個狀況，自己便開始訓練一批演員。同時，為了磨練自己的表達能力，他特別到國立藝術學院戲劇系教課。《牯嶺街少年殺人事件》、《獨立時代》中的演員王維明（也是當今業界資深的導演）當年也是課堂中的學生，王曾在接受訪問時提到，楊德昌便是透過和戲劇系學生的討論，慢慢累積他對於劇場教育中關於表演的理解，日後和演員的溝通才越來越多。

重要的是要能夠獨立自主的做出抉擇。

　　一般咸認本片是臺灣新電影的經典作品之一，我認為可歸納出以下幾個因素：（一）本片的議題性和現代性，不僅在當時引發諸多討論，也對同輩和後輩的影人產生了直接和間接的影響；（二）本片的敘事結構有很多被借鏡的地方（例如佳莉離家的始末）；（三）本片也很注重透過光影，以及人物幽微、無聲的動作來傳達一種「感覺」，而這種對感覺和氣氛的追求，已在今天的臺灣電影中自成一格；（四）本片節奏相當緩慢，片長近三小時，創下國片的先例，應是當初票房未盡理想的主因之一。但後來影片越來越長，逐漸變成臺灣電影的趨勢，直到近幾年來國片票房復甦，影片長度才又重做調整；（五）本片幾乎一語道盡了楊德昌對電影的所有想法，卻未登峰造極，因此當楊德昌後來以更洗練的手法去探討、聚焦於更明確的議題時，很

快就提升了境界，並在國際上受到肯定。

1986 年的《恐怖份子》堪稱楊德昌的第一部代表作，勾勒出現代都會對中產階級的生活擠壓，以三條平行的故事線穿插，互為交集，營造幽默、懸疑、緊張的效果，並引發爆炸性且令人玩味的結局。

楊德昌的第二部代表作是 1991 年的《牯嶺街少年殺人事件》，片長四小時，描寫 1960 年代在臺北眷村成長的一群高中生，客觀環境封閉苦悶，單純的感情和理想也在現實中屢遭挫敗，導致最後發展出一樁驚人的謀殺案件。

《牯嶺街少年殺人事件》對臺灣電影至少有兩層重要意義：

第一、本片為國內影壇培養出眾多幕前幕後的人才。當時約有 75％的演職員都是首次參加電影工作，包括飾演男主角小四的張震，也是從這裡出道。但值得一提的是，培育新人並非本片的創舉，而是

新電影運動和這一批新銳導演的整體貢獻。因為資金不足，而且和舊體制的工作人員理念不符，所以新電影的創作者經常要冒險啟用新手，並在拍攝前與拍攝中負責訓練及改變演職人員的觀念。此外，新銳導演們從 1980 年代起，也開始在各大藝術學院教書，一邊積極灌輸新的電影知識，一邊從相關科系尋找新血，並自組電影工作室及表演訓練班，也因此當國片市場從 1980 年代末期起一蹶不振長達 20 年後，臺灣電影人才的命脈仍得以維繫。

第二、先前的章節已經提過，許多新電影帶有強烈的自傳和寫史色彩，《牯嶺街少年殺人事件》也延續此一傳統，反應時代的思維。但本片採用了一個獨特的視角，也就是眷村的少年幫派。楊德昌鏡頭下的外省人，不全是統治階層或既得利益者，而多是卑微、迷惘的市井小民。事實上，本片的創作企圖絕不局限在小四的殺人事件而已，而是把小

楊德昌栽培的電影人

為了讓電影順利拍攝，楊德昌導演在自己的電影公司培養了一批創作班底，大家在團隊之中互相支援，例如演員若戲分不重，有時可能也要兼任其他的職務。在這樣的情形下，大家便培養出深厚的革命情感。

如今活躍於螢光幕前的演員之中，張震與陳湘琪便是楊德昌的得意門生，張震在《牯嶺街少年殺人事件》之中飾演主角小四，演技一鳴驚人，之後又在導演的新作《麻將》中演出。

陳湘琪在大學時遇到了楊德昌導演，在《牯嶺街》中負責擔任幕後場記，也獲得了一個小角色，在銀幕上獨挑大樑，則是等到楊德昌導演的下一部片《獨立時代》，在劇中飾演女主角「琪琪」，這個角色也是導演從她身上得來的觀察與靈感。

同樣參與《牯嶺街》演出的，還有近年主演《翻滾吧！阿信》、《念念》等片的實力派演員柯宇綸，他在片中飾演張震的同學。柯宇綸從 14 歲起就跟在楊德昌導演身邊拍片，除了《牯嶺街》之外，還和張震在《麻將》中同臺演出，並參與楊德昌導演生前最後一部電影《一一》的演出，從《牯嶺街》之後的每一部電影他幾乎都參與到了。

　　除了演員之外，當時在幕後的工作人員如今也都是臺灣電影的重要創作能量來源。深受楊德昌導演影響的首推《賽德克・巴萊》的導演魏德聖，他經由介紹進入楊德昌導演的公司擔任助理，後來楊得知他的創作才華，也讓魏德聖在《麻將》中從場務一路升任到副導，使他在這段與楊德昌導演共事的經驗中獲益良多，影響他未來擔任導演時的工作方式。

　　除此之外，還有跨足劇場、電影與文學的創作人鴻鴻（閻鴻亞），他參與過楊德昌的《恐怖份子》、《牯嶺街少年殺人事件》與《獨立時代》幕前幕後的工作。拍攝《戀戀海灣》的導演陳以文過去也曾參與《牯嶺街》、《獨立時代》、《麻將》、《一一》等片的拍攝。而《寒蟬效應》導演王維明也是楊德昌一手栽培出來的電影人，他不但在《牯嶺街》、《獨立時代》、《麻將》等片中有精采演出，同時也是這幾部片的重要幕後工作人員。而曾任楊德昌的助理導演、也曾以《牯嶺街》中的演出入圍金馬獎最佳女配角的姜秀瓊，也在近年逐漸被國內外肯定創作與導演才華，受到日本東映電影公司的邀請，前往日本拍攝了由永作博美主演的《寧靜咖啡館之歌》。

四的生活和臺灣自 1959 到 1961 年間的政治與社會背景交織起來，重現那個物質匱乏、精神壓抑又充滿矛盾的時代輪廓。

這種以（眷村）青少年為焦點的題材，經過不同的演繹之後，已成為今日臺灣電影的特色之一。侯孝賢的《風櫃來的人》（1984 年）和《童年往事》（1985 年）中都有觸及，新世紀後的例子則包括《美麗時光》（張作驥導，2002 年）、《九降風》（林書宇導，2008 年）、《艋舺》（鈕承澤導，2010 年）、《翻滾吧！阿信》（林育賢導，2011 年）等，只不過隨著時間的流逝，眷村的背景日趨模糊，青少年的爭強鬥勝逐漸成了主要賣點。

楊德昌的第三部代表作是《一一》（2000 年），堪稱集大成之作，承襲他一貫以來的敘述風格，深入檢討當代臺北都會的社會變遷與人際關係，刻劃家庭親情與生命的意義，使楊德昌成為法國坎城影

展的最佳導演，是第一位獲得這項殊榮的臺灣影人（侯孝賢導演是第二位）。只可惜《一一》也是楊德昌最後的傑作，隨後他就轉戰動畫製作，留下三部未完成的遺珠，在 2007 年因病去世，享年 59 歲。

楊德昌最得意、也最灰心的《一一》

　　楊德昌 2000 年所拍攝的《一一》將他的藝術成就推上顛峰，一舉獲得坎城影展的最佳導演，在歐美也極受觀眾喜愛，但是這部國片至今卻始終無法在臺灣上映。這部影片起初是受日本電影公司所邀，以拍攝自己居住的城市為主題所創作出來的電影。電影完成初期，放映版權是由日本的電影公司所有，後來楊德昌導演將版權拿回手上之後，卻仍決定不在臺灣上映。

　　根據導演的說法，他認為有這樣的結果，是臺灣電影發行生態的問題。當時的電影發行商常常認為國片不好賣，從而草率上映，這也使得電影製作公司無法獲利。於是，楊德昌索性不讓《一一》在臺灣上映。

　　除此之外，當楊德昌得知《一一》入圍坎城影展競賽之後，想要向政府申請參加影展的經費補助，相關單位卻以出資拍攝的國家是日本而回應他：「你們這個不是臺灣電影」，讓導演對當時政府支持國片的消極態度非常灰心，決定移民美國。

蔡明亮——以前衛風格解剖現代都會的孤獨

在臺灣前衛電影的發展中，蔡明亮無疑占有先鋒地位，他的前衛性至少有三：（一）題材；（二）表現手法；（三）影片的映演和發行。他在這幾個面向上不斷打破成規和藩籬，不僅對臺灣的電影文化，也對電影藝術本身，都一再挑戰既定的概念與操作的模式。

蔡明亮比侯孝賢和楊德昌整整小了十歲，於1957 年出生於馬來西亞，1977 年來到臺灣，進入中國文化大學影劇系，1981 年畢業。

當新電影的浪潮在臺灣正要風起雲湧之際，蔡明亮剛開始在小劇場嶄露頭角，自編自導了三部舞臺劇——《速食酢醬麵》（1981 年）、《黑暗裡打不開的一扇門》（1982 年）、《房間裡的衣櫃》（1983 年），使他的才華受到矚目，尤其是《房間裡的衣櫃》，蔡明亮不但自編自導還自演，整個舞

臺上只有他和一個衣櫃，深具前衛風格，卻很清楚的傳達出都市人有意識的自我防衛，讓脆弱的心靈日趨孤寂。這樣的主題和形式，在他日後的電影作品中也反覆出現。

　　蔡明亮很快進入電影界編劇，接受新電影的薰陶：《小逃犯》（張佩成導，1984 年）描寫一個年輕逃犯躲進一戶小家庭的公寓，藉著幽默手法彰顯社會問題，以及現代家庭關係的疏離；《策馬入林》（王童導，1984 年）協同作家小野，根據陳雨航的原著改編成一個設在唐代的奇情故事，刻劃亂世中躁動不安的人性；《陽春老爸》（王童導，1985 年）敘述一個隨國民政府撤退到臺灣的外省籍老兵，成家立業後，生活節儉到被鄰居謔稱為「陽春老爸」，到最後家人才恍然大悟，原來他是為了存錢回大陸看望老母親，才會心甘情願苛刻自己，令人笑中帶淚。這三部劇本都讓蔡明亮獲得不少掌聲，繼之在

電視圈和劇場界也都相當活躍。

　　新電影在 1980 年代搶眼的表現，促使中央電影公司決定採取類似的做法，從 1990 年代到 21 世紀初，以每五年為一個週期培育新人，配合政府設立的長片輔導金，給在世紀末脫穎而出的人才拍片的機會。

　　若將侯孝賢、楊德昌等人設定為第一波新銳導演的話，那麼黃玉珊、蔡明亮、李安、陳國富等人為第二波，第三波有易智言、林正盛等等。也正是這個培育計畫，讓蔡明亮於 1992 年完成了他的電影處女作《青少年哪吒》。

　　前文已經提過，新電影崛起後，以青少年為題材的影片開始蔚為臺灣電影的重要流派，並衍生出不同的分支，如透過青少年一知半解的認知和主觀記憶來檢視「過往」（即戒嚴期間）隱諱的歷史，《小畢的故事》（陳坤厚導，1983 年）、《童年往事》

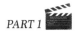

（侯孝賢導，1985 年）、《牯嶺街少年殺人事件》
（楊德昌導，1991 年）等，都是其中的典範；另外
也有以「當下」（即解嚴之後）青少年生活為焦點
的片子，像《國中女生》（陳國富導，1990 年）、
《少年吔，安啦！》（徐小明導，1992 年）、《青
少年哪吒》等，其中《青少年哪吒》堪稱是一部獨
具風格且影響深遠的作品。

　蔡明亮不在臺灣長大，沒有兩岸錯綜複雜的歷
史情結和文化負擔，他最有興趣的題材是人性和身
體，在冰冷的現代社會中，孤獨的靈魂如何迷失、
異化、受困，我們的身體如何疲倦、衰退、變形，
但同時又充滿渴望。

　《青少年哪吒》以半紀錄片的形式，透過二男
一女及第三個年輕男子小康（李康生飾）伺機報復
的雙線敘事，捕捉 1990 年代臺灣青少年精神渙散的
一面，成天在西門町晃蕩，尋找物質與肉體的慰藉，

呈現出年輕世代的徬徨，以及感情的曖昧和虛無，
在多項國際影展中一鳴驚人。

我們在後來的《熱帶魚》（陳玉勳導，1995
年）、《美麗在唱歌》（林正盛導，1997年）及《六
號出口》（林育賢導，2007年）中，也都看得到似

曾相識的描繪。

　　此外，當新世代的年輕導演們開始把臺灣社會當作純粹的背景舞臺，只把重心放在探索青少年的感情世界時，一系列講述青少年愛情／友情故事的影片更是紛至沓來，如《藍色大門》（易智言導，2002 年）、《盛夏光年》（陳正道導，2006 年）、《不能說的祕密》（周杰倫導，2007 年）、《渺渺》（程孝澤導，2008 年）、《那些年，我們一起追的女孩》（九把刀導，2011 年）等不一而足，只不過當此類影片逐日向主流市場靠攏之際，蔡明亮的觸角卻仍一貫的伸向藝術的偏鋒。

蔡明亮的班底

　　新電影時期的導演多半選用素人擔任演員，一來他們在鏡頭前仍然保留著沒有匠氣的純樸真實，二來也可以省下聘用明星的開銷。而為了保持和演員之間的默契，在合作一部電影後，這些導演也會持續用同一批人拍攝其他電影，甚至，有時這些演員身上具備的獨特氣質或是生命故事，還會成為導演創作的靈感來源。

　　蔡明亮導演從他的第一部長片開始，用的也幾乎都是同一批演員。他電影中永遠的男主角就是 2013 年獲得金馬獎影帝的李康生，蔡明亮導演曾說李康生的臉，就是他的電影，他是蔡明亮的謬思，而兩人長年培養出來的默契，也讓李康生得以在導演的鏡頭前即興發揮。李康生年輕時在公館街頭被蔡明亮相中，找他演出電視劇《小孩》，之後才又參加了《青少年哪吒》的演出。在前幾部電影中，李康生都只是在鏡頭前依照導演的指示來表演，其實並不清楚自己的角色在影片中的功用，兩人默契真正開始契合，是到拍完《河流》之後，從那時起，李康生就漸漸抓到蔡明亮導演的創作方式了。直到 2013 年，蔡明亮更說他的《郊遊》拍的「就是李康生的臉在二十多年來的變

化。」影評人聞天祥也說李康生就是蔡明亮的創作養分，深深滲透他的電影，盤根錯節不可分割。

另一位班底演員是陸弈靜，同樣是素人出身的她，原本在臺北市文山區開了一間咖啡店，蔡明亮導演常去這家咖啡店寫劇本，發現老闆娘陸弈靜別具氣質，因而找了她在《青少年哪吒》演出一角，從此之後，蔡明亮的每一部電影裡不只可以看到李康生，一定也會看到陸弈靜，走上電影路後，她又和多位導演合作過電影與電視劇，並多次受到國內外競賽提名和獲獎，蔡明亮導演稱讚她是「天生的演員」。

此外你可能不知道的是，近年以鄉土連續劇知名度大開的演員陳昭榮，當年也是以蔡明亮導演的《青少年哪吒》走上演藝之路，之後又陸續在蔡導演的《愛情萬歲》、《河流》、《不散》等作品中領銜主演，除此之外，他也曾在李安、陳國富等大導演早期的電影中擔任主角。

除了素人出身的演員之外，楊貴媚、陳湘琪兩位知名演員也是蔡明亮導演固定合作多年的對象。

　　繼《青少年哪吒》之後，蔡明亮拍出了《愛情萬歲》（1994 年），又是採用二男一女同處一室的荒謬關係，戳穿現代都市人假理性、真冷漠的面具，其中李康生所飾演的偷窺者角色，對同性戀的欲望張力有更直接的鋪陳，同時蔡明亮透過鏡頭調度，也展現了想要打破觀眾觀影距離的企圖，為他摘下了威尼斯影展金獅獎。

　　蔡明亮電影的實驗性，深受歐洲影壇的青睞，進而搭上國際藝術電影經濟的列車。1997 年，蔡明亮應法國製片公司之邀拍出歌舞片《洞》，以華麗的幻想對照現實生活的破落民宅，隱喻人類內心的孤寂如何囓蝕靈魂、折損神經；2001 年再度由法國投資，完成了《你那邊幾點》，思考死亡的問題，兩部影片都在各大國際影展中獲獎連連，並使蔡明亮在 2004 年獲頒法國文化部的文藝騎士榮譽勳章。

　　2003 年的《不散》，是蔡明亮的第七部劇情長

蔡明亮電影的實驗性

　　一般來講，我們看電影時期待的是看到精采的「故事」。蔡明亮導演也曾經是很厲害的影視編劇，但是從拍完《青少年哪吒》之後，他的電影故事性卻越來越淡，越來越刻意不要對觀眾說故事，因為他最想做的，是用銀幕畫面——包括被拍攝的演員、建築物空間、都市街道的空間、物件——的呈現，加上每個鏡頭很長的停留時間，讓這些元素慢慢傳達出意義。而導演的這些作法好像都是在嘗試「電影是什麼？電影還可以怎麼拍？」這也是為什麼大家說他的電影有實驗性，卻也因為這樣，他的電影並不是那麼討喜和容易理解。

片，藉此向資深導演胡金銓致敬，也表達蔡明亮對從前老電影和老戲院的懷念。片中的舊戲院和現實生活中正在放映《不散》的多廳式現代化電影院形成鮮明對比，片中戲院播出的是 1967 年的老片《龍門客棧》（胡金銓導），當初飾演該片武功高手的石雋和苗天，也分坐在蔡明亮片中的老戲院裡，觀賞自己過去的演出。全片近乎沒有對白，也沒有劇情，只有零星幾個人物在冷清的戲院中安靜坐著，或者緩慢移動，充滿了神祕、懷舊的氛圍，再度贏得許多大獎的肯定，並成為近幾年來藝術電影研究領域裡興起的「慢電影（slow cinema）」鑽研的對象之一。

2006 年，法國羅浮宮從全世界兩百多位導演的候選名單中，邀請蔡明亮以電影詮釋羅浮宮的藝術典藏，後來他以達文西名畫《聖施洗約翰》及背後莎樂美的聖經故事為主題，拍成了《臉》（2009

跨進美術館的電影導演

在電影問世這麼多年之後，發展越來越精緻，電影再也不只是用影像說故事、娛樂大眾的工具，有些創作者開始把攝影機當作畫筆，想要像畫家一樣畫下他對世間萬物的某種觀察、感想，用影像呈現某個抽象的概念，而非訴說一個故事，在這樣的企圖之下，有些電影越來越像一件藝術品，也因此，歐美國家有一些美術館也開始嘗試展出電影導演的影像創作。

蔡明亮導演的電影一直都有這樣的創作傾向，他的電影故事性一向不強，他更關注電影中的都市空間，與主要角色的心境。以往他電影上映時為了讓觀眾進電影院看他的作品，每次都會自己加入賣票的行列，走到大街上向民眾推薦自己的電影。儘管如此，一般的觀眾對於蔡明亮電影的接受度仍然不高，因為多數人仍將電影當作娛樂的工具。

相較於此，進入美術館反而給了蔡明亮導演更大的揮灑空間，也讓他更能將他的創作延伸到銀幕之外，到展示的空間之中。他不但在臺北市立美術館展出短片作品《是夢》，獲得金馬獎最佳導演與男主角獎的《郊遊》，也進到國立臺北教育大學的美術館展覽，這個展覽不但有《郊遊》整部影片的放映，蔡明亮導演還將影片中的各個片段拆開，投影在美術館各個不同的角落，加上他為每一個環境的精心設計，讓每個片段的內容都可以和展覽場地產生有趣的呼應。

年），不僅入圍當年坎城影展的正式競賽片，也成
為羅浮宮典藏的第一部電影，使「電影」和「藝
術品」之間的分野更顯模糊。隨後蔡明亮也開始
創作裝置藝術，並選在臺北美術館播映自己拍攝的
短片，要求觀眾們進一步思考：什麼是電影？什麼

是藝術？電影／藝術品和展示空間之間究竟有何關
聯？

　　蔡明亮在 2013 年完成《郊遊》之後，表示這
是自己拍出最滿意的電影作品，但也將是他的最後
一部劇情長片，往後他將要專注於「更像藝術品」

的影片或短片創作了。果然，繼《郊遊》贏得了威
尼斯影展評審團大獎與金馬獎最佳導演獎之後，蔡
明亮在 2014 年推出了攝製於法國馬賽的《西遊》，
全片既無劇情也無對白，諱莫如深，但強烈的視覺
意象和幽默感，卻令觀眾印象深刻。

李安──敘事說情打破藝術與票房的藩籬

當李安在 2013 年勇奪第二座奧斯卡最佳導演獎時，他已經創新紀錄，成為奧斯卡影史上最成功的臺灣、華人及亞裔導演。

回首前塵，李安能在影壇一炮而紅，必須歸功於中影 1990 年代初期的第二波人才培育計畫，以及臺灣政府的長片輔導金。也因此當我們從對侯孝賢、楊德昌、蔡明亮的介紹中，看到了民主化如何讓國片在歷史性、現代性和實驗性等三個文化向度上大幅邁進之後，我也想從李安的身上，進一步談談臺灣電影在國際性上的拓展。

李安在 1954 年出生於臺灣，1978 年留學美國，先獲戲劇學士，再完成電影製作的碩士學位。1984 年畢業後，一直留在美國尋找拍片機會，但一籌莫展，直到 1990 年 11 月，他的兩個電影劇本突然在臺灣得獎了！首獎是《推手》，二獎是《喜宴》，

壓抑的好孩子，從大銀幕找到心靈出口

　　李安出身於外省公務員家庭，父母都是教職人員，李安的父親當年隨著國民政府遷臺，在臺灣擔任過多所學校校長，相當注重子女的中華文化教養，一心希望李安將來能夠成為一名大學教授。但是中學時的李安無心念書，反倒愛上了電影，當時就讀臺南一中的他常常跑到全美戲院看二輪片，所以高中畢業後兩次大學聯考都名落孫山，最後才考進當時的國立臺灣藝術專科學校（現為國立臺灣藝術大學），藝專畢業後才轉往美國學習戲劇與電影。

　　也是因為成長於這樣的家庭之中，在儒家文化的薰陶之下，讓李安的作品有著深厚的東方人文氣息。不過在嚴父管教之下，加上李安小時身體瘦弱，成績表現不突出，因而養成他壓抑的性格，電影創作反而成為他的出口。我們可以看到，待人謙沖有禮的李安不斷用電影突破內心的道德界線，例如早期的《喜宴》，或是後來獲得奧斯卡的《斷背山》和《色‧戒》，都可以看到這樣的味道。

而且中影給他一筆預算讓他在紐約包拍，這才正式啟動了李安的電影生涯。

李安的「父親三部曲」——《推手》（1991年）、《喜宴》（1993年）、《飲食男女》（1994年）——都是臺灣的資金，但運用的卻是他在美國學到的拍片手法。三部片子都是中、美班底混合的電影，《推手》講兩個旅美華人老先生、老太太的黃昏之戀，樸實溫暖；《喜宴》說了個旅美華人圈中同性戀假結婚的故事，來自臺灣的爸媽意外出席，天下大亂，而新郎新娘在洞房花燭夜裡假戲真做，導致最後每個角色都必須各退一步，在妥協中共同尋求「圓滿」的結局。

有些西方影評人及同性戀團體對《喜宴》的解決之道並不滿意，但李安認為，如果《喜宴》只是一部同志電影的話，就不會吸引那麼多觀眾，尤其在臺灣，它主要的定位是家庭倫理劇，由此可見，

家裡蹲六年，終於熬出頭

1983 年，李安在紐約大學電影研究所拍完畢業製作《分界線》，原本想要回臺灣發展，但有一家美國電影經紀公司看完他的短片後，當場決定和他簽約，並保證他在美國一定有發展機會，沒想到這一等，就是六年。

在這六年期間，李安雖曾四處抱著劇本拜訪各家電影公司，卻仍苦無拍片機會，頂多只能負責劇務、管理器材，或是擔任剪接助理，最後他選擇了回到家埋首鑽研劇本的寫作方式。這段時間的家計，都是由正在攻讀生物學博士的妻子林惠嘉，用擔任研究助理的微薄薪水撐過來的。李安則是在家中打理家事，照顧小孩，並用零碎的時間大量閱讀，以及研究好萊塢的編劇模式。他原本一度想要放棄，但是太太鼓勵他「不要忘記你的夢想」，讓他又有堅持的力量。直到《推手》和《喜宴》在臺灣獲得劇本獎，引起中影總經理徐立功的注意，他的電影生涯才正式展開。

剛開始拍片的李安生活十分拮据。當他拿到中影的經費，在美國拍攝第一部長片《推手》，為了省錢，不但把自己家裡的餐桌都拿到片場當道具，還讓自己的小孩在電影中客串一角，省下一筆演員費用，還威脅兒子說：「如果你不演，老闆就要把我開除了。」而當第二部長片《喜宴》在柏林影展獲得最佳影片金熊獎，臺灣的政府官員擺了一桌魚翅宴為李安慶功，李安見到這些豐盛菜肴，回想起當年妻小和他一起在紐約過的苦日子，不禁當場痛哭流涕。

李安從早期的電影之路，就已經在學習如何掌握中西文化間的微妙差異，而他對同志議題的正面探討，則要到 2005 年的《斷臂山》，才有深入的刻劃，並為他奪得第一座奧斯卡金像獎的最佳導演獎，成為首位獲此殊榮的華裔影人。

《飲食男女》是李安初次返臺拍攝的電影長片，也是他首度嘗試多線結構的片型，不過因為前一部作品《喜宴》，在影展和票房雙贏，使他在開拍《飲食男女》時，有意識的面臨了賣座與藝術的雙重壓力。雖說追求票房並非必得通俗，但從 1990 年代之後，華語電影只要通俗，在海外就很難建立觀眾，因為在歐美，只要是外語片，十之八九就會被歸類於藝術電影，所以如果片子不能符合此類觀眾品味的話，海外市場幾乎沒有活路，而要打入西方藝術院線，電影作品就得在影展上拿得出手。

電影講了一個「位置互換」的故事，一父三女

都想取代已逝的母親，結果女兒們的羅曼史，各自
成為敦促她們離家自立的動力，父親的羅曼史則讓
他學會放下身段，獲得追求幸福的自由。本片承襲
《喜宴》的發行模式，在歐美藝術院線立穩腳跟，
打開海外市場，可是在臺灣上映時，票房卻不盡理
想，連金馬獎提名也全軍覆沒，使李安體認到跨界
中西的兩難，但他也深信，追求這條藝術、票房都
沾邊的電影路線，將是他在電影圈建立個人風格的
生存之道。

　　「父親三部曲」在國際影壇的聲譽，使他獲得
執導《理性與感性》（1995 年）的契機。這是英國
才女艾瑪・湯普遜改編自珍・奧斯汀古典小說的
劇本，李安仔細推敲後發現，如果影片的重點只是
把姐姐的理性和妹妹的感性做對比的話，人物會變
得很平板，但如從中華文化「陰陽相通」的原裡來
呈現「人」的完整性，深度就出來了！換句話說，

理性的姐姐得到一個完美浪漫的結局,而妹妹從原先一廂情願的感性裡產生了對理性的領悟,這種細緻的雙面性,應該才是原著小說歷久彌新、引人入勝之處。一旦找到這個東西文化的交會點,李安便開始運用中國藝術裡「寓情於景」的原則來表現本片的精神,例如利用大遠景來處理妹妹走上山坡的橋段,把人放在畫面裡,和大自然產生呼應;又如姐姐最後得知心上人尚未婚配的消息時,李安捨棄一般好萊塢釘住演員面部表情的手法,反而只拍女主角的側寫,更顯出她真情流露卻欲語還休的矜持驕態,入木三分。

從「父親三部曲」到《理性與感性》,李安不斷在表現形式與市場定位上,學習融會中、西方不同的思考模式,隨後他又經過美國家庭電影《冰風暴》(1997 年),以及歷史戰爭片《與魔鬼共騎》(1999 年)的試煉,終於在 2000 年推出代表作《臥

虎藏龍》，不僅成為首部獲得奧斯卡「最佳外語片」
的華語電影，也引爆了國際影壇至少三個文化效應：

第一、武俠片是國片的類型電影，而類型電影
和藝術片的市場向來壁壘分明，雖然《俠女》（胡
金銓導，1971 年）曾在 1975 年的坎城影展驚鴻一
瞥，獲得技術大獎，但國外院線和國際影展基本上
都是把武俠片、功夫片和動作片當成通俗電影來歸
類，孰料《臥虎藏龍》竟打破了類型電影和藝術電
影的鴻溝，達到李安追求藝術和票房的雙重理想，
從而對國際電影的經濟結構產生巨大衝擊。比方說
我們發現，今天許多好萊塢動作片，都會大量借用
國片的打鬥招式，例子簡直不勝枚舉，連背景設在
17 世紀法國宮廷的新版《三劍客》（2011 年），都
不例外。還有動畫片《功夫貓熊》（2008 ／ 2011
年），也應邀成了坎城影展的開幕片，可見功夫和
武俠美學已經橫跨商業和藝術電影兩界，使中、西

方動作片的視覺意象日趨相似。

　　第二、繼《臥虎藏龍》之後，各種標榜人文氣息的武俠片開始蔚為華語電影的熱潮，如張藝謀的《英雄》（2002 年）、《十面埋伏》（2004 年），陳凱歌的《無極》（2005 年），徐克的《七劍》（2005 年）、馮小剛的《夜宴》（2006 年）等；類似的思

維隨後也被套用在歷史古裝劇上，於是出現了《滿城盡帶黃金甲》（張藝謀導，2006 年）、《投名狀》（陳可辛導，2007 年）、《赤壁》（吳宇森導，2008 ／ 2009 年）等鉅製，開啟了兩岸三地資金、人才、技術合流的拍片通路。

第三、長久以來，臺灣電影的國語配音字正腔圓，因此《臥虎藏龍》當初在臺灣上映時，很多觀眾對周潤發和楊紫瓊帶有口音的國語感到很不習

慣，可是隨著本片的票房成功，國片觀眾對大銀幕上不同口音的國語對白，已逐漸提高了接受程度。所以如果我們說第一波新電影的導演，幫助提高了臺語和客語在國片的話語使用權，那麼第二波的後新電影，則在非漢語及不同口音的國語使用上，延伸了觀眾的耳界。

《臥虎藏龍》將李安推上世界影壇的高峰，也帶來國際性武俠鉅片的旋風，出人意表的好片所在多有，難能可貴的是，李安本人力求創新與自我突破，也仍堅持藝術和商業的平衡點，例如透過《綠巨人浩克》（2003 年）來嘗試電腦動畫科技的運用；《色·戒》（2007 年）改編自張愛玲的同名短篇小說，背景設在抗日戰爭期間的上海與香港；到了《少年 Pi 的奇幻漂流》（2013 年），更採用3D 特效來營造新的視覺饗宴，組成一支 150 人的電影專業團隊，到臺灣進行技術和文化交流，全片並

有 75％在臺灣取景，帶動臺灣電影和國際影壇更進一步的互動與接軌。

　　放眼未來國際電影環境可能的演變趨勢，類似李安作品裡所展現出來優遊於中西文化間的柔韌性，在不同的社會背景下，找出普同的時代價值觀，以深入淺出的電影語言，訴說新鮮的電影故事，應是將來新主流電影市場的致勝關鍵。

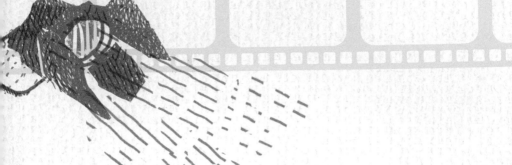

PART 2 《海角七號》
——掀起臺灣電影界文藝復興

　　俗話說「不破不立」，也說「危機就是轉機」，套用在臺灣電影的發展上，實在很貼切。

　　從前文中，我們知道新電影在 1980 年代打破了臺灣電影的舊體制，雖然新電影本身好景不長，卻為國片的重新出發打下了基礎。如果最近幾年來，《不能沒有你》（戴立忍導，2009 年）曾經讓你哭，《囧男孩》（楊雅喆導，2008 年）讓你笑，《逆

光飛翔》（張榮吉導，2012 年）讓你感動，或者《雞
排英雄》（葉天倫導，2011 年）也曾振奮你心的話，
那麼今天的臺灣電影如何藉由新電影的掙扎，逐漸
擺脫政治的束縛，後新電影又如何從票房的谷底翻
出紅盤，起死回生，就是一個值得你關心的過程，
也是一個曾經在你身邊轟轟烈烈的演出過，並正持
續發生中的鮮活故事。

專業影評 vs. 娛樂至死

　　臺灣影人的才華，當然是一個轉敗為勝的重要因素，所以前面先介紹了侯孝賢、楊德昌、蔡明亮和李安等四位國際級的大導演，看他們如何幫臺灣電影在歷史性、現代性、實驗性和國際性等四個文化向度上當開路先鋒。

　　不過環境的因素也一樣重要。有人才，沒有資金，巧婦難為無米之炊；有人才，有資金，也拍出了好片子，但如果缺乏映演的管道，觀眾還是看不到；但當觀眾開始看到電影之後，如果一切只取決於票房，而沒有任何提升觀眾品味和藝術鑑賞力的方法時，到後來片商也會只想拍、或只想放一種片子──即穩賺不賠的影片，這時候整個電影環境就會走向比較單調、通俗（甚至低俗）的路線，而觀

眾生活其間，套用一個很有影響力的書名，無非慢慢的被「娛樂至死」，因為眼光越來越窄，創造力逐漸被消耗殆盡了的緣故。

幸而民主化之後，正當臺灣的電影人才努力奮鬥之際，整個電影的大環境也開始一點一滴的產生轉變。首先是影評體制和專業素養的提升。

1970年代的臺灣商業電影攀上高峰，電影評論卻全面低落，一般民眾只能讀到影劇版的八卦新聞，以及對國內外明星的介紹，很難找到對電影知識、美學賞析或文化背景較有深度的評論，直到新電影出現，贏回了知識分子對電影藝術的敬意，連同一批剛從國外回來，對電影文化充滿熱情的年輕人，寫出了一篇又一篇鏗鏘有力的影評，同一期間國立藝術學院成立，很多新銳導演及專業影評人也開始在相關的系所教書，於是國內的影評規模與專業素養逐漸充實、改善。進入21世紀之後，臺灣已

有臺北藝術大學、臺灣藝術大學和臺南藝術大學等
三所國立藝術大學，全國更有七、八十個與電影相
關的系所（含戲劇、廣告、視覺傳播與設計等學科
在內），展現了臺灣電影文化的蓬勃生氣。

其次，國內電影產業的長期蕭條，終於刺激
了電影院的大變身。年輕一輩的讀者們可能對現代
化電影城豪華的設施習以為常，但是多廳制的電影
院，一直到 1996 年才在臺灣蔚為潮流，華納威秀於
1998 年在臺北正式開業，西門町的戲院也在 1999
年引進全國第一臺 SDDS 立體多聲道音響，以及高
科技的放映機。整個臺灣從南到北，電影院由內而
外的全面布置與革新，終於讓國內電影院在邁向 21
世紀時，具備了良好的條件吸引人潮與錢潮。目前
的臺灣電影院已分成 3D 放映廳／數位放映廳／傳
統電影院等三種規模。

沒有電影工業，卻有影展工業

除了一般電影院的放映場所外，在臺灣舉辦的各種國際性影展也在解嚴後的 1990 年代突然增多，這是一個非常奇妙而重要的現象。有人曾經開玩笑說，臺灣沒有電影工業，卻有影展工業，當時臺灣電影處於最黯淡的時期，一年拍不到十部影片，可是目前平均每年卻有 30 個以上的影展，在全臺各地吸睛，比例驚人。

影展也可稱為電影節，就是一種為了電影而舉辦的慶典或嘉年華會，通常一個影展可能從一、兩天到一、兩個星期不等，影展期間會放映幾部到幾十部電影，但大多不是平常在電影院很容易看得到的「院線片」。

如果不將舉辦了一、兩屆就消聲匿跡的影展考

慮在內的話，臺灣歷史最悠久的影展是金馬獎，在 1962 年舉辦，但當時並不對民眾開放入場，頒獎的目的是為了要選拔並獎勵國語片。

十幾年後，國家電影資料館在 1978 年開始籌辦金穗獎，讓不具有商業色彩的短片、紀錄片和實驗片，也能有競賽與播映的空間，只不過通常只有圈內人會自行觀賞。接著在 1980 年，金馬獎委員會承辦了國際觀摩影展，以售票的方式，讓愛好電影的民眾有機會在臺灣接觸到好萊塢以外的國外影片，很多大學生和年輕的上班族趨之若鶩。從此之後的十幾年間，金馬國際影展成了臺灣唯一一個可以看得到國外藝術電影的公開管道，在場次和座位有限的情況下，我還記得大學時，每年金馬獎國際影展開幕之後，跟朋友們漏夜排隊搶票的盛況。

然而曾幾何時，女性影展、一種凝視影展、臺北電影節、臺灣國際紀錄片雙年展、國際學生電影

金獅獎等等，已在 1993 年後的寶島
陸續成立。進入 21 世紀以來，
更有臺灣國際民族誌影展、純
十六影展、南方影展、高雄電影
節、新北市電影節、桃園電影節等
影展活動，把臺灣的電影環境妝點得
熱鬧非凡，不僅豐富了臺灣觀眾看
片的選擇，更給國內電影人才諸多
觀摩的機會，以及一展身手的舞臺
——這一切走向文化多元化的步伐，都是讓國片市
場在長久的停滯之後，仍能蓄勢待發，直待時機成
熟，終能重見曙光的寶貴契機。

臺灣歷史最悠久的影展──臺北金馬影展

每年的「金馬獎」總是兩岸三地華語電影圈矚目的焦點,而在頒獎典禮之前舉行的「金馬國際影展」(以下稱金馬影展)更是臺灣影迷們一年一度的電影盛會,這個全臺最大的國際影展對於臺灣電影藝術的發展有著非常重要的貢獻。

其實金馬影展比金馬獎還年輕,成立背景也不同,金馬獎在 1962 年由當時的行政院新聞局設立,旨在獎勵優秀的國語電影,當時只有頒獎典禮,並沒有搭配影展活動。而金馬獎隨著時間的推展,以及競賽資格的放寬,讓金馬獎的影響力從原本評選優秀臺灣電影的競賽,漸漸變成全球華語電影最重要的擂臺。

而「金馬影展」不是競賽場合,而是一個讓影迷們看到各國最新電影,以及認識影壇大師的一場電影盛會。「金馬影展」的出現要等到 1980 年,才成為第一個為臺灣觀眾打開視野、推動電影藝術的影展。

在金馬影展成立之前,臺灣因為施行戒嚴,言論、出版與創作都受到嚴格審查,作品在思想與內容上只要有違當局規範,都會遭到當局修剪,更嚴重的還不得上映。因而,許多優秀的歐洲電影都因此無法在臺灣上映,或無法

完整呈現，但有時候一些電影最想要讓大家看到的內容，就是藏在當局所不喜歡的部分，因此，對於想要了解藝術電影的觀眾而言，沒有辦法看到電影的全貌，真的是很大的影響和損失。另一方面，臺灣在 1972 年和日本斷交，連帶臺灣的電影院也無法上映最新的日本電影，當時某電影公司找上了「電影圖書館」（今天的「國家電影中心」）的館長徐立功先生，表示願意提供日本電影在電影圖書館放映。這個機會給了徐立功館長一個點子，他向政府建議，讓電影圖書館配合每年的金馬獎，舉行「影展觀摩會」的周邊活動，透過放映各國優秀的藝術電影，來推動國內的電影藝術發展，金馬影展於焉誕生。

　　為了推動電影藝術，確保作品的完整性不會受政策影響，主辦單位更堅持「影展獨立」、「藝術自由」的精神，和當時態度保守的新聞局抗衡，讓這些電影可以一刀未剪在影展中和觀眾見面。在這樣的堅持下，金馬影展陸續為臺灣觀眾完整引進了法國新浪潮創作者、瑞典名導柏格曼等電影大師的作品。在戒嚴時期末期，金馬影展成為臺灣電影愛好者接觸國際電影藝術的重要管道，當時售票亭前大排長龍，大家都搶著要看到外面電影院所看不到的電影。這些大師在作品中所展現的新思維，也刺激了當時

新一代的臺灣電影創作者，加上影展對於「藝術自由」精神的堅持，也影響了大家對於國片創作的期待，都間接推動了臺灣新電影的誕生。到了解嚴之後，金馬影展仍是許多現今中生代臺灣電影人的藝術啟蒙地。而徹夜排隊買金馬影展的電影票，也成為許多臺北學子的青春記憶。

至今，金馬影展已經是臺灣歷史最悠久，規模最大的影展，並且持續擴大中，而其所選映的電影也從原本的歐洲、日本優秀作品擴大到全世界。除了每年 11 月為期二十天的「金馬國際影展」為臺灣觀眾帶來各國精選電影作品之外，影展期間還會舉辦「金馬電影學院」集結兩岸三地優秀創作者精進創作技巧與創意火花，以及「金馬創投」為各地華語創作者找到更多拍片資源。除此之外，金馬影展在隔年的 3 月還另外舉行規模較小的「金馬奇幻影展」，選映靈異、驚悚、以及各種題材天馬行空的奇幻電影，相較於大拜拜式的金馬國際影展，金馬奇幻影展更為活潑與創新，每年也都吸引許多愛好者參與。

這個全臺最老牌的影展每年仍然保有年輕新穎與豐沛的創意，如果想看到每年全世界最好看、最前衛、最重要的電影，金馬影展一定是你不能錯過的盛會。

新世紀後新導演跨界無障礙

　　從千禧年開始，臺灣的電影環境已和 20 世紀出現很大的不同，例如電影相關科系增加了，培育出一批又一批學有專精的新血，而不像上世紀的電影人才，很多是從片廠的實務工作中，仰賴師徒相傳的經驗而來。此外，電腦、數位與傳播科技的日新月異，也讓獨立製片的技術和經費門檻大幅降低，再加上學校的鼓勵，以及影展平臺的擴充，使熱愛電影的年輕人，有很多拍攝及呈現個人影片的機會。

　　但是在另一方面，豪華影城小廳院的先進放映設備，使電影團隊必須更加注重作品的技術效果，否則很難獲得片商與觀眾的青睞，造成了電影界的兩極化現象，也就是一方面有越來越多的年輕創作

微電影只是加長版的廣告？

「微電影」一詞來自於大陸，其實指的就是短片，網路時代來臨後，企業與政府單位漸漸發現，在網路上看一段短片所需的時間不多，大家接受度高，而短片說故事若說得精采，大家也很容易就接受出資者在影片中所希望透露的訊息，加上「微電影」三個字順口好聽，於是越來越被企業與政府單位重視。但是對於電影工作者來講，「微電影」一詞現在所代表的，其實不過就是一則加長版的廣告罷了。

而近年來年輕創作者能夠拍出越來越多的短片（不是微電影喔），也和技術門檻越來越下降有密切關係。以往，若拍攝電影，一定需要專業的攝影器材方能進行，同時還需購買底片，以及後續的沖印與剪輯工作，林林總總都需要足夠的經費方能進行；但在今日，能夠拍片的工具越來越多，包含攝影機、單眼相機、甚至手機都能夠拍片，而且各種拍攝器材的性能不斷提升，都讓有志於電影創作的人越來越容易讓作品成形。

者，用小成本拍出越來越多的短片、實驗片和紀錄片。然而相對的，如要拍出一般戲院願意安排播放的電影長片，則所需投資的成本卻越來越昂貴，尤其如果向國外電影業者看齊的話，那麼電影拍完之後，還得尋求更多的資金去用在影片的宣傳和造勢活動上。

由於國片市場從新、舊世紀之交，便一直很不景氣，電影相關科系的畢業生們入行不易，很多新生代的電影人經常轉換跑道，例如改拍電視、廣告、工商簡介、紀錄片、婚紗攝影、MTV……諸如此類，或者從事與電影相關的研究工作、影展籌備、劇場藝術等等，反之亦然。

換句話說，20 世紀舊體制下的臺灣電影界，自成一個獨特的小圈圈，能夠當上電影導演的人才屈指可數；可是進入 21 世紀以後，電影圈和其他文化創意產業之間的界線變模糊了，造成人才高度的流

通性。從一個角度來看，這種流通性象徵了國片市
場工作的高度不穩定性，不過從另一個角度來說，
不同產業間的彼此激盪，卻在無形中提高了後新導
演們的創意和巧思。

找回片商的信心

　　魏德聖的《海角七號》在 2008 年襲捲國片票房，是新世紀臺灣電影復甦的轉捩點。如果我們放大眼光來看，便可以發現從 1990 年代到 2008 年的這段期間，新的臺灣電影體制已在各方面慢慢做好了轉型的準備——人才有了，創作自由有了，專業素養有了，影評體制有了，好的電影院有了，大小影展也有了——簡直是萬事皆備，只欠東風，而這個東風就是片商對臺產電影的信心。

　　由於整體經濟從 2000 年起一路下滑，21 世紀初恐怕是臺灣電影最黑暗的日子，但即使在這樣的情況下，偶爾還是會有幾部影片受到國人的矚目，例如恐怖片《雙瞳》（陳國富導，2002 年）、青春片《藍色大門》（易智言，2002 年）、女性電影《20、

30、40》（張艾嘉導，2004 年）、同志喜劇電影《十七歲的天空》（陳映蓉導，2004 年）、紀錄片《翻滾吧！男孩》（林育賢導，2005 年）、愛情文藝片《最遙遠的距離》（林清杰導，2007 年）等。

此外，擔任侯孝賢電影攝影師多年的陳懷恩，在 2007 年推出了個人導演生涯的處女作《練習曲》，描述一個有聽障的大學生騎單車環島旅行的故事，藉此凸顯寶島風光、風俗民情與社會問題，不僅成為當年臺灣最賣座的國片，也在 2007 年暑

假興起了騎單車環島的一陣熱潮！可惜的是，這些
成績雖然都對片商做了一些零零星星的信心喊話，
卻也後繼無力。

經費短缺下的口碑奇蹟

魏德聖曾經在楊德昌電影工作室擔任助理，是《麻將》（楊德昌導，1996 年）的副導演，也在陳國富的《雙瞳》片中做過策劃，他自己拍攝的短片——《夕顏》（1995 年）、《對話三部》（1996 年）、《黎明之前》（1997 年）——連續三年都得到金穗獎的肯定。

我在 2009 年訪問魏德聖的時候，他說作為一個想拍長片的新人導演，籌集資金最是困難，同時他發現，越有錢的人，好像越不願意借錢給你，反倒是同在國內影視界秉持理想打拚的夥伴們，雖然大家都苦哈哈，卻很樂於傾囊相助，使臺灣的後新電影圈形成了一股凝聚力，他認為這也是臺灣的電影行業能夠持續吸引年輕創作者的重要因素之一。

　　他以《海角七號》的集資過程為例：全片需要五千萬元，但他只獲得政府的長片輔導金五百萬元，片商投資 1,500 萬元，短缺 3,000 萬元，因此拍攝期間不時面臨經費拮据而要停拍的問題，端賴全體演職人員力挺到底，尤其到恆春出外景時，經費曾經短少到只剩新臺幣 50 萬元，幸好一位在劇場及紀錄片界的朋友，剛和公共電視簽約不久，居然就把手上拿到的拍片現款先借給他去應急，說好等自己的紀錄片要開拍時，再請他償還，讓魏德聖深受感動。最後魏導以房子抵押舉債，向銀行貸款籌到了所需的 3,000 萬元，這才解決《海角七號》的籌資困境。

　　不過《海角七號》能夠創造歷史，除了故事好看之外，更要緊的關鍵是在沒有經費的情況下，居然突破了上映和宣傳的難關。

　　魏德聖坦承，所有的經費都拿去拍片了，也就

沒有多餘的錢可以去做廣告，而且國內院線認為臺灣電影不受歡迎，要和戲院協調上片的檔期困難重重。不過所謂「窮則變，變則通」，魏德聖和團隊成員擬出了一套三階段的作戰計畫：第一步驟，就是和迪士尼的 Buena Vista 臺灣分部接洽，看他們有沒有意願發行《海角七號》，結果該公司全體員工一起看過毛片之後，反應熱烈，同意在全臺發行，讓魏導首戰告捷。

其次，在正式上映的檔期確定之前，魏德聖接受侯孝賢的建議，舉辦了幾場免費映演的全島巡迴，並特地邀請各個小學校長、社區代表、村長、鄰長、里長等人來觀賞。魏導分析說，如果鎖定邀請大學教授來看片的話，他們回去以後要想很久，才有可能找時間寫出一、兩篇影評來推薦，可是地方人士與社群意見領袖的反應就很直接，他們看過之後如果喜歡，馬上會跟身邊的人們去分享，達到

口耳相傳的功效。

　　第三個步驟，便是擅用網路媒體，藉由 BBS 與部落格的平臺向外擴散，使本片的口碑像滾雪球一樣，越滾越大，聲勢越拉越高。很多網民將本片視為「臺灣之光」，並呼籲其他網民切莫非法下載，損害版權。當正式上演的票房達到新臺幣五千萬元，回收拍片成本之際，國內的新聞媒體忽然注意到了《海角七號》，記者們的追蹤報導，更發揮推波助瀾的作用，使《海角七號》在 2008 年底於全國首輪戲院正式下片時，創下了票房 5.3 億元的新高，打破臺灣電影史的票房紀錄，僅次於冠軍《鐵達尼號》（1997 年）的 7.7 億元。

　　《海角七號》的勝利，最重要的意義在於向片商證明，臺灣觀眾並未放棄臺灣電影；意義之二在向觀眾證明，國內的電影人才不只拍曲高和寡的類型，也能拍出普羅大眾愛看的好電影；意義之三則

在向臺灣的電影人證明，國片市場有其前景，並非只有向海外尋求觀眾一途，才有存活之路。

隨著《海角七號》掀起的浪潮，2008 年稍早曾經草草上映、草草下檔的《囧男孩》與《九降風》，雙雙獲得了片商重新發行的承諾，接下來的連續幾年，我們更開始看到國片市場呈現回春跡象，例如愛情小品《聽說》（鄭芬芬導，2009 年），達到將近新臺幣 3,000 萬元的票房成績；刻劃父女親情、賺人熱淚的《不能沒有你》（戴立忍導，2009 年），在港片和陸片的夾殺中，重奪失去 20 年的金馬獎最佳劇情片和亞太影展大獎；以臺北黑幫兄弟和慘綠少年愛恨情仇為主軸的《艋舺》（鈕承澤導，2010年），票房突破 2.6 億元新臺幣；描寫臺灣夜市小人物生活點滴的《雞排英雄》（葉天倫導，2011年），票房高達 1.2 億；以霧社事件為背景的《賽德克‧巴萊上、下集》（魏德聖導，2011 年），

票房分別以 4.7 億和 3.1 億元計;改編自臺中市九
天民俗技藝團真實故事的《陣頭》(馮凱導,2012
年),票房超過 3 億新臺幣;講述臺灣辦桌界傳奇
人物的《總舖師》(陳玉勳導,2013 年),票房也
突破 3 億元。此外,在臺灣登記有案的電影製作公

司也從 2005 年的 556 家驟升到 2010 年的 914 家，發行片商更一躍到了 1,602 家。

這些驚人的數字，在 2008 年以前的國片市場簡直難以想像，怪不得現階段的臺灣電影已被某些學者譽為「文藝復興期」，另外也有人稱其為「乍暖」現象，但無論是文藝復興或乍暖，目前的國片界顯然已開始有條件接受氣勢磅礡的鉅製、小成本的獨立製片、實驗創新的藝術電影、純娛樂的賀歲片及商業電影，還有各種以在地取材、中度投資的劇情長片等多種類型，令人欣慰之餘，更覺得這遲來的春天，分外值得我們共同珍惜。

記錄生命的軌跡——
紀錄片異軍突起

在劇情長片以緩慢的步伐走向「文藝復興期」之前,紀錄片在臺灣的異軍突起,可以說是國片低迷時期,最為令人驚喜的發展。

「紀錄片」顧名思義,便是一種對真實的再現,而不是虛構的情節。著名的紀錄片理論家 Bill Nichols 說,紀錄片有六種模式:(一)詩意的模式;(二)解說的模式;(三)觀察的模式;(四)參與的模式;(五)反身自省的模式;(六)表現的模式。

臺灣早期很少人拍紀錄片,更少人看紀錄片,大多數所謂的紀錄片都很硬邦邦、冷冰冰,無非是些政令宣導、風光介紹、新聞影片之類,但偶爾也

有充滿人文內涵的作品，例如在美國學電影的陳耀圻，1966 年回臺灣完成他的論文紀錄片《劉必稼》，講待退軍人到花蓮的木瓜溪畔墾荒的故事，對當時臺灣的電影青年影響很大，甚至也有人認為，《劉必稼》是現代臺灣紀錄片的始祖，早先的官方紀錄片都不算數。不過如果我們對照上述六種模式來歸類的話，就會發現，戒嚴時期的官方紀錄片，差不多都是屬於解說的模式，而《劉必稼》則是觀察的模式。

　　解嚴之後的 1990 年代期間，參與模式和反身自省模式的紀錄片突然增多起來，大體上可能有三個解釋：首先，民族學者胡臺麗，是全臺第一位用 16 釐米攝影機研究並記錄原住民文化的人，她的《神祖之靈歸來》拍攝於 1984 年，為了取得研究對象的信任，必須在原住民生活的村落長期扎根蹲點，這種拍片方法後來被其他的紀錄片工作者大量

引用。

　　其次，民主化卸除了各種政治與文化禁忌，很多人開始去追問從前不敢提的問題，尤其是切身的身分認同問題，而題材既然切身，自然就具有參與和反省的精神，比方說蕭菊貞的《銀簪子》（2000年），記錄蕭爸爸和他那一代人的故事。蕭媽媽是臺灣人，蕭爸爸是 1949 年隨國民政府撤退到臺灣的老兵，那時候他跟同夥的軍人都以為很快就能反攻大陸，返回老家，卻沒想到在臺灣一待 40 年後，兩岸才開放探親，於是蕭菊貞藉由奶奶的一支銀簪子為線索，隨著爸爸回大陸省親，帶領觀眾去了解蕭爸爸那一輩人各種不同的、矛盾的心聲。

　　這類題材的好作品很多，例如湯湘竹的《海有多深》（2000 年）、《山有多高》（2002 年）、《路有多長》（2009 年），以及董振良以金門為焦點的《返鄉的尷尬》（1990 年）、《反攻歷史》（1993

年）和《單打雙不打》（1995 年）等都是。其實《單打雙不打》也可以看成是表現模式的紀錄片，用模擬真實的戲劇手法，再現炮火轟炸之下，金門鄉親的恐懼和複雜的感受。

此外，紀錄片工作者如吳乙峰、李道明等人對社會議題、弱勢團體的關懷，也在 1990 年代期間，形成臺灣紀錄片的一項重要特色。事實上，吳乙峰把自己定位成社運工作者，而不是紀錄片工作者，更加凸顯社運紀錄片高度的參與性。

不過進入 21 世紀以後，臺灣的紀錄片卻突然從邊緣的位置走了出來，主要原因可以追溯到 1995 年，臺南藝術大學音像紀錄研究所的成立，以及臺灣國際紀錄片雙年展在 1998 年的籌辦，同樣重要的是公共電視臺在 1999 年設置了「紀錄觀點」單元，為紀錄片工作者提供創作的資金和播映的平臺，於是當國片市場委靡不振，而紀錄片的製播條件卻具

有相對優勢時，便吸引了不少有志青年投身其中，從而使臺灣紀錄片的題材、類型與表現手法都多元化起來。許多紀錄片在公共電視臺或紀錄片雙年展播出之後，因為受到大眾歡迎，或者引發網路效應，進而獲得進入院線上映的契機，跟 20 世紀乏人問津的情況簡直有天壤之別。

胡臺麗的《穿過婆家村》（1997 年），是第一部在電影院放映的臺灣紀錄片，不過真正把紀錄片推向主流的作品，應該是記錄 921 災後重建的《生命》（吳乙峰導，2004 年）；以詼諧、輕鬆的手法，講述國小體操選手訓練和比賽情形的《翻滾吧！男孩》（林育賢導，2005 年）；還有拍攝臺灣老農生命哲學與工作困境的《無米樂》（莊益增、顏蘭權導，2005 年）。

其中《生命》和《無米樂》，都在當時的正副總統走進戲院觀賞的背書之下，造成國片市場的

「紀錄片現象」，此後紀錄片有如鹹魚翻身，一方面得獎頻頻，一方面也以相對較低的拍攝成本締造相對較高的票房佳績。例如《翻滾吧！男孩》票房突破五百萬元，創下全臺校園放映一百場的紀錄，並售出了日本播映權；《無米樂》達到 800 多萬元的票房成績；《生命》的票房更突破新臺幣 1,000 萬元，遠超過 2005 年上映的劇情長片《最好的時

光》（侯孝賢導）。

臺灣這幾年出色的紀錄片不勝枚舉，《跳舞時代》（郭珍弟、簡偉思導，2003 年）追思日本殖民時代的臺灣流行音樂；《炸神明》（賀照緹導，2006 年）深入臺東地方黑道，藉由每年元宵節「炸神明」的儀式，掀開寒單爺核心人物的神祕面紗，記錄他們戲劇化的人生；《被遺忘的時光》（楊力州導，2007 年）以流暢平實的手法，揭露失智症對患者和親屬日常生活的影響，令人笑中帶淚；《征服北極》（楊立州導，2008 年）紀錄一位企業家、一位運動選手和一位大學生，三個人一起從北極圈往極地行走的冒險長征；《野球孩子》（沈可尚導，2009 年）的主人翁是一群即將告別童年的國小棒球隊隊員，影片呈現了他們的純真，但也凸顯了某些小球員的茫然，令人心疼不已；而 2013 年最夯的紀錄片莫過於《看見臺灣》（齊柏林導），以全高

空攝影，探討臺灣環境的變遷與現況，耗時三年，耗資新臺幣 9,000 萬元，是臺灣紀錄片影史上成本最高的製作，但在戲院上演之後盛況空前，已突破 2 億元的票房成績，在在顯示了臺灣紀錄片的崛起，已然勢不可擋。

PART 3 兩岸三地電影

——交流頻繁、結果累累

文革後的中國電影浴火重生

　　1980 年代是個特殊的年代，臺灣隨著自由化的浪潮，興起了新電影運動，進一步帶動社會、政治與文化的民主化，從此改變了臺灣電影的面貌；與此同時，中國大陸因為推動經濟改革與門戶開放，帶來一股自 1960 年代文化大革命展開以後，從未出現過的政治新氣象。

　　隨著文化大革命在 1970 年代末期結束，中國電影在 1977 年開始復甦，有一批曾親身經歷文革動盪的年輕人，在文革結束以後進入北京電影學院接受專業訓練。他們有的下過鄉，有的當過兵，飽受十年浩劫的磨難，因此當他們在 1982 年從北京電影學院畢業時，是帶著滿腔熱血和創新的激情進入影壇，強烈渴望透過影片來反芻他們的文革經驗，以及對民族文化、歷史根源、心理結構深入探索。

這些當初還名不見經傳的年輕中國導演包括陳凱歌、田壯壯、張藝謀等人在內,合稱為「第五代導演」。他們的取材、敘事、人物刻劃、鏡頭運用和畫面處理,都跟過去的中國電影和當時的世界影壇迥然不同。其中《一個和八個》(張軍釗導,1983 年)打響了第一炮,但看過的人還不算多,緊接著《黃土地》(陳凱歌導,1984 年)在 1985 年的香港國際電影節亮相,讓來自世界各地的電影愛好者大為驚嘆,隨後又有《獵場扎撒》(田壯壯導,1985 年)、《大閱兵》(陳凱歌導,1986 年)、《盜馬賊》(田壯壯導,1986 年)等一系列主觀性、象徵性和寓意性都旗幟鮮明的片子陸續出爐,尤其是當張藝謀導演的處女作《紅高粱》在 1987 年問世,以粗獷又帶有原始野性的雄渾氣勢,摘下了 1988 年柏林影展的金熊獎時,中國電影在國際影展缺席多年後,終於有如浴火重生的鳳凰,再度吸引了世人的目光。

票房壓力扼殺香港新浪潮

　　臺灣在 1987 年宣布解嚴之前，跟大陸並無正
式來往，熱中新電影的電影人、文化人和知識分子
等，往往是透過香港的中介，獲得對第五代導演與
作品的認識，彼此互相激盪。

　　香港作為兩岸三地電影產業最為蓬勃的地區，
商業電影一向興盛，但隨著世界潮流的變化，到了
1970 年代，大片廠制度正逐漸瓦解，這時適逢一批
擁有歐美電影課程資歷的年輕導演回到了香江，先
在電視臺發展，然後在 1970 年代末、1980 年代初
紛紛投入電影事業，企圖以新穎的拍攝技巧和特殊
的敘事手法，發揮他們對電影美學、香港社會及粵
語文化的個人見地，稱之為「香港新浪潮」，代表
作包括許鞍華的《瘋劫》（1979 年）、《投奔怒海》

（1982 年），徐克的《蝶變》（1979 年），章國明的《點指兵兵》（1979 年），譚家明的《愛殺》（1981 年），方育平的《父子情》（1981 年）、《半邊人》（1983 年），以及嚴浩的《似水流年》（1984 年）等。

　　然而香港新浪潮的魅力，終究不敵商業電影的票房壓力，因此新浪潮的導演們很快被吸進主流類型電影圈。所以徐克後來才會感慨說，香港新浪潮比不上臺灣新電影。不過新浪潮畢竟為香港電影界開創了一小片藝術電影和獨立製片的藍天，到了 1980 年代末、1990 年代初，開始出現了很多電影導演自組的工作室，例如王家衛、陳可辛、陳果、關錦鵬、羅卓瑤、杜琪峰等，他們的影片往往帶著強烈的個人風格，但也具有商業賣點，被學界稱為「第二波香港新浪潮」。

　　1997 年香港回歸中國，短時間內大量流失電影

人才（如周潤發、吳宇森往好萊塢發展，鍾楚紅退休，張曼玉向歐洲藝術電影進軍，張國榮、梅艷芳驟世等），再加上亞洲金融風暴、SARS 危機雪上加霜，使消費者看緊荷包，不肯輕易花錢看爛片，暴露了香港電影圈強迫影星軋戲及影片一窩蜂、粗製濫造的問題積弊已深，造成 20 世紀末期的香港電影一度式微，直到大陸市場對港開放，經過幾年的摸索，香港影人在新世紀搶灘成功，總算才讓港片重新立穩腳跟。

不過當香港片商側重大陸市場之際，近年來港片在香港本地的票房卻一路走低，2005 年占 31％，2006 年降到 25％，2013 年再下滑至 21.7％，這種陸、港雙邊市場的消長，或許值得臺灣參考，未雨綢繆。

天安門事件後，
中國電影導演「地下化」

　　大陸電影方面，1989 年爆發的六四天安門事件，使中國政治走回緊縮路線，對原先意氣風發的第五代導演多所箝制，例如田壯壯在 1992 年拍出顛峰之作《藍風箏》，題材觸及文革，雖然在 1993 年的東京和夏威夷影展大放異彩，卻引起北京當局的不滿，處罰田壯壯十年不准拍片；張藝謀在 1994 年完成《活著》，以國共內戰和大陸上一連串的政治運動為經，一個小人物的人生際遇為緯，反映出一代中國人的命運，並用黑色幽默的手法諷刺中國社會，獲得歐美各大影展的肯定，卻被北京當局禁演，並禁止張藝謀出國接受頒獎。

　　這種國內打壓、國外歡迎的矛盾現象，造就了

一批 1990 年代在中國初出茅廬的年輕地下導演，又稱「第六代導演」，代表人物包括賈樟柯、王小帥、張元等。他們大多也從北京電影學院畢業，文革時期還是小孩子，和第五代導演有著不同的生命歷程和文化觀點。例如賈樟柯就曾表明，他深受臺灣新電影的影響，尤其對侯孝賢《風櫃來的人》（1984年）很有共鳴，彷彿電影上演的就是他和家鄉朋友們的故事。換句話說，在賈樟柯和年輕一輩導演的眼中，第五代導演鏡頭下的中國顯得相當遙遠，反而 1980 年代新電影裡呈現的臺灣還比較真實親切。

第六代導演關心的題材多涉及弱勢群體和社會問題，在當時泰半進不了正式的發行管道，因此很多人以偷跑的方式直接到國外影展露臉，受到國際影壇的矚目，但和北京當局卻關係緊張，如賈樟柯的《小武》（1997 年），講一個扒手前途無望的故事，在多個國際影展獲獎連連，卻不准在中國上映；

王小帥曾在 2010 年獲頒法國文化部的文藝騎士榮
譽勳章（蔡明亮也曾在 2004 年獲此榮耀），可是
他大部分的作品都不准在中國公開上演；又如張元，
自資拍攝了電影《媽媽》（1990 年）和《北京雜種》
（1993 年），兩片都在各大國際影展中備受推崇，
然而不但雙雙被中國禁演，連張元本人也被禁止從

事電影工作多年，直到 1998 年才解禁，恢復導演資格。

第六代導演們從千禧年後已從地下浮出檯面，成為今日中國電影的重要骨幹。

兩岸三地公開的電影合作，從 1990 年代之後開始陸續推動，其中臺灣的資深導演李行算是頭一批，1990 年正式率團去大陸進行交流，兩年後大陸影人也正式組團到臺灣回訪，促成了 1990 年代中期，金馬獎開放接受大陸影片參賽的新紀元。

兩岸三地交流日趨頻繁

　　此外，焦雄屏也是積極把中國電影介紹到臺灣的資深學者兼影評人之一，她在 1996 年成立吉光電影公司，同時投資了第六代導演王小帥拍攝《十七歲的單車》（2001 年），以及臺灣後新導演林正盛拍攝《愛你愛我》（2001 年），雙雙在柏林影展告捷，前者拿下最佳影片銀熊獎，可惜被中國政府列為禁片，後者拿下最佳導演銀熊獎。

　　至於港臺合作，早從 1960 年代起就很密切，到了 1990 年代兩岸門戶逐漸開通，臺、中、港的電影人才、資金、創意、市場互流日趨頻繁，成功的例子包括張藝謀的《大紅燈籠高高掛》（1991 年，中港合拍，侯孝賢監製）；陳凱歌的《霸王別姬》（1993 年，中港合拍，臺灣上映）和《風月》（1996

年，港資中製，臺灣上映），以及新世紀的《無間道》系列（2002 ／ 2003 年）和《葉問》系列（2008 ／ 2010 年）等，都是在兩岸三地共同放映且備受歡迎的港片。

1990 年代中期之後，商業化與市場化的政策帶動了中國經濟快速起飛，電影工業呈現一片榮景，此起彼落的香港賀歲片、動作片、喜劇片和戰爭片搶攻內地市場，直到大陸的馮小剛脫穎而出，以《大腕》（2001 年，中港合作）充滿北京味的喜劇，風靡了內地觀眾，中國式的商業片於焉誕生；隨後《手機》（2003 年）、《天下無賊》（2004 年，集結兩岸三地卡司）、《夜宴》（2006 年，獲金馬獎最佳美術設計與造型設計獎）、《非誠勿擾》（2008 年，由大陸男星葛優與臺灣女星舒淇主演）等片連連報捷，樹立了馮小剛在中國電影界票房保證的形象。

　　說到商業片，也不能不提曾是臺灣商業片代名詞的資深導演朱延平，他緊抓合拍時機看準了大陸市場，在 2008 年推出《功夫灌籃》，啟用臺灣當紅流行歌手周杰倫飾男主角，創下人民幣上億票房；2009 年的《刺陵》沿襲合拍模式，並再度重用周杰倫，卻成為近年來臺灣少見評價極低的電影，倒賠上億新臺幣；2010 年的《大笑江湖》仍走合拍路線，雖在臺灣票房不高，在大陸收入卻達人民幣 1 億 8,000 萬元（約合新臺幣 8 億），可見兩岸觀眾口味懸殊，北京官方尺度時鬆時緊，拿捏不易，合拍固然可能商機無限，但風險亦高，以臺灣知名導演王小棣為例，他的動作冒險電影《飛天》（1995年），原想兼顧兩岸市場，反而受到合拍的掣肘，在臺灣慘遭滑鐵盧，在大陸又因內容涉及民間信仰而被封殺，真是賠了夫人又折兵！難怪臺灣新電影大將之一萬仁，沉寂多年之後，以講述兩岸通婚的

現代喜劇片《車拼》（2014年），復出影壇，挾著合拍優勢原可進軍兩岸市場，但萬仁卻寧可先以臺灣市場為主，將來再考慮是否到對岸發行。

我在本書一開始就提過，受到《臥虎藏龍》（李安導，2000年）在全球票房和口碑大獲全勝的影響，進入21世紀以來，兩岸三地合拍的大片儼然已成新

的風潮，這類影片多以古代中國為背景，提供某種對中華文化的共同想像，許多第五代導演（如張藝謀、陳凱歌等）、商業片導演（如馮小剛、朱延平等）和香港影人（如吳宇森、劉德華、陳可辛等）都摩拳擦掌，企圖在這塊版圖裡開出一片天，例子族繁不及備載，但成績有好有壞。

在這花團錦簇的華語電影中，臺灣固然不應畫地自限而錯失了開拓文化視野、技術交流，以及另闢電影片型和多元市場的契機，但也應注意不能捨本逐末，迷失了自我定位與方向。不僅因為臺灣電影今日所建立的成績得來不易，更因為兩岸三地雖有交集，但也各有不同的特質與差異，例如中國具備充足的條件拍攝旗艦大片和歷史鉅製，香港對商業電影的開發格外靈活，而臺灣電影的創作自由與人文精神，則讓其他兩地難望項背，也因此臺灣小品電影的清新脫俗，仍是陸、港影片中少見的特色。

　　唯有當臺灣能夠掌握自己的優勢，建立起一個
穩健的、屬於臺灣的電影世界時，臺灣電影才能在
一日千里的華語電影中鼎足而立，而不致於被歷史
與商業的洪流所吞沒，繼續在世界電影文化中發熱
發光。

國家圖書館出版品預行編目資料

看見，臺灣電影之光／蔡明燁作；陳沛珛繪 . -- 初版 . --
　臺北市：幼獅，2015.11
　　面；　公分. --（散文館；20）

ISBN 978-986-449-023-3（平裝）

1.電影史　2.臺灣

987.0933　　　　　　　　　　　104021313

・散文館020・

看見，臺灣電影之光

策　　劃＝柯華葳
作　　者＝蔡明燁
繪　　圖＝陳沛珛
出 版 者＝幼獅文化事業股份有限公司
發 行 人＝李鍾桂
總 經 理＝王華金
總 編 輯＝劉淑華
副總編輯＝林碧琪
主　　編＝林泊瑜
編　　輯＝黃淨閔
編輯協力＝洪健倫
美術編輯＝游巧鈴
總 公 司＝10045臺北市重慶南路1段66-1號3樓
電　　話＝(02)2311-2832
傳　　真＝(02)2311-5368
郵政劃撥＝00033368

門市

・松江展示中心：10422臺北市松江路219號
　電話：(02)2502-5858轉734　傳真：(02)2503-6601

印　　刷＝祥新印刷股份有限公司
定　　價＝280元
港　　幣＝93元
初　　版＝2015.11
書　　號＝984191

幼獅樂讀網
http://www.youth.com.tw
幼獅購物網
http://shopping.youth.com.tw
e-mail:customer@youth.com.tw

行政院新聞局核准登記證局版臺業字第0143號